职业教育计算机平面设计专业系列教材

构 成 设 计

主　编　田莉莉　戴　娜

副主编　宋颖月　刘　璐　宋其勇

参　编　陆晓翠　段文珺　杨　博　赵　玉

机械工业出版社

本书以能力教育为核心，强调学生审美能力、创造能力和动手能力的培养，旨在使学生掌握构成设计的基本原理和一般规律，学会运用图形、色彩和材料表达设计思想。

全书共 5 个单元，包括构成设计概述、平面构成、色彩构成、立体构成、构成设计在设计中的应用。本书按照平面设计工作的实际需求组织内容，理论知识以实用、够用为原则；在讲解理论知识后，还安排了有针对性的课题训练，以供练习。

目前，市面上讲"三大构成"类的书籍大多不够全面，偏重理论的书籍，设计过程和技法的阐述偏少；偏重设计过程的书籍，理论知识不足。本书既重视理论知识的阐述，也重视设计过程和技法的介绍，在融入构成设计最新的教学理念的同时，突出实用性和全面性，具有结构合理、知识系统、语句通俗易懂、图文并茂、内容难度依次递增等特点。

本书可作为各类职业院校计算机平面设计、数字媒体技术及相关专业的教材，也可供广大艺术设计工作者和艺术设计爱好者参考。

本书配有电子课件、素材，选用本书作为教材的教师可以从机械工业出版社教育服务网（www.cmpedu.com）注册后免费下载或联系编辑（010-88379194）咨询。

图书在版编目（CIP）数据

构成设计 / 田莉莉, 戴娜主编. —北京: 机械工业出版社, 2022.1
（2024.9重印）
职业教育计算机平面设计专业系列教材
ISBN 978-7-111-69689-6

Ⅰ.①构⋯　Ⅱ.①田⋯②戴⋯　Ⅲ.①造型设计—职业教育—教材　Ⅳ.①J06

中国版本图书馆CIP数据核字（2021）第244769号

机械工业出版社（北京市百万庄大街22号　邮政编码100037）
策划编辑：李绍坤　责任编辑：李绍坤　王　芳
责任校对：梁　倩　责任印制：张　博
北京中科印刷有限公司印刷
2024年9月第1版第5次印刷
184mm×260mm・12印张・248千字
标准书号：ISBN 978-7-111-69689-6
定价：39.80元

电话服务	网络服务		
客服电话：010-88361066	机　工　官　网	www.cmpbook.com	
010-88379833	机　工　官　博	weibo.com/cmp1952	
010-68326294	金　书　网	www.golden-book.com	
封底无防伪标均为盗版	机工教育服务网	www.cmpedu.com	

现代社会更加注重以人为本，提倡多元化设计，多种形式共存。在设计方面，简约是美，丰富也是美；单纯是美，装饰也是美；复古是美，新潮也是美。尤其是20世纪90年代后，计算机、网络广泛应用于各行各业，世界进入信息化时代。现代工艺技术和各种新型材料不断出现，工业设计可以在满足功能的前提下，追求更多的形式美感和巧妙的创意构思，来满足人们日益增长的、多元的、高品位的精神文化需求和物质需求。因此，构成设计的教学除了在内容和理论方面要不断修正和调整之外，在教学理念和教学手段等方面也要不断更新，才能适应社会发展的需要。

综合素质和综合能力，是现代社会对人才的普遍要求。本书将完整阐述三大构成设计，通过提供手绘训练，使学生可以更深刻地体验和认识设计的本质，便于学生深入学习构成设计知识、提高手绘技能，培养学生深入思考的能力。本书旨在加深学生对技术和工艺的理解，促使学生运用眼睛去观察，运用大脑去思考，运用手和画笔去表现，从而形成眼、脑、手、图的互动，培养学生将视觉思维能力、创造想象能力和绘画表现能力三者合为一体的综合能力。

构成设计在各设计领域的应用，是学生在掌握了基本的构成设计理论，并具备了一定的手绘技巧之后，所进行的教学内容，属于拓宽设计视野、活跃设计思维、提升设计表现力的训练。建议将手绘与计算机制作相结合，一方面，可以提高学生完成作业的准确度和速度，丰富设计表现手段，加强平面构成的表现效果；另一方面，可以更新学生的设计理念，促使他们从科学技术中捕捉创作灵感，在寻求技术与艺术的协调中培养一种全新的构思和创意能力。

构成设计的教学要引导学生通过各种有效的途径和方法，在设计造型的过程中，主动把握被限定的条件，有意识地去组织与创造，使学生在设计体验的经验积累中提升自己的能力和水平。平面构成的教学无论怎样改革与创新，都要把握两个原则：一是从学生的发展前途出发，培养的能力应对学生的职业发展有所帮助；二是从学生的接受能力出发，所传授的知识或技能应便于学生理解和接受。

本书由田莉莉、戴娜担任主编，宋颖月、刘璐、宋其勇担任副主编，陆晓翠、

段文珺、杨博、赵玉参加编写。其中，第 1 单元由陆晓翠、段文珺编写，第 2 单元由戴娜、宋其勇编写，第 3 单元由宋颖月、杨博编写，第 4 单元由田莉莉、赵玉编写，第 5 单元由刘璐编写。

由于编者水平有限，书中难免存在疏漏和不妥之处，敬请广大读者批评指正。

编　者

CONTENTS 目录

第1单元　构成设计概述

　　构成设计是艺术设计专业的一门专业基础课，目的是加强对学生设计表现能力和创意思维能力的培养。在当前职业教育目标的指引下，要做到理论知识够用的同时突出对职业能力的培养。要培养学生日后从事艺术设计的职业能力，就必须加强对他们的创意思维能力和设计表现能力的培养与开发。

1.1 构成设计产生与发展

"构成"的含义为形成、结构。在设计领域，构成是指将一定的形态元素（主要运用点、线、面、体等基本形态元素）按照视觉规律、力学原理、心理特性、审美法则进行创造性的组合，形成新的形态。它是造型设计中的一项基础内容，也是一种最基本的造型活动，训练内容更重视形式的组织与美感的体现，是造型设计的一种手段和思维方法。

1.1.1 构成的产生与历史

构成是一种造型概念。在设计领域里，构成是现代艺术兴起的流派之一，将不同或相同形态、单元重新组合成新的单元形象，即艺术家通过主观性考察的宏观和微观世界，探求各事物间的组合关系、组合规律，按照自己的情感意向、创作冲动和激情，直观抽象地表达客观世界，以新的形态、形象，给人一种视觉感受。构成分抽象无目的和实用有目的的，前者是后者的基础；构成还可分为平面构成、色彩构成、立体构成等形式。

现代构成设计作为现代设计的理念和形成基础产生于20世纪20年代，构成艺术形成的重要源头包括：俄国的构成主义运动和荷兰的风格派运动，以包豪斯设计学院为设计运动的中心。

俄国的构成主义运动，是俄国十月革命胜利前后，在俄国一小批先进知识分子当中产生的前卫艺术运动和设计运动。俄国的构成主义运动以结构表现为最后终结，在艺术上具有极大的突破，并对世界艺术和设计起到了很大的促进作用，代表人物是俄国的塔特林。此后，俄国构成主义、前卫主义的探索者把构成主义的理念和思想带到了西方，对西方尤其是德国产生了很大的影响。

荷兰的风格派运动，活跃于20世纪二三十年代，是荷兰的一些画家、设计师、建筑师组织起来的一个松散集体运动。《风格》杂志是维系这个集体的核心刊物，"风格派"的平面设计主要体现在这本杂志上，杂志的特点是：高度理性，完全采用简单的纵横编排方式，无装饰、直线方块和文字。蒙德里安是风格派和冷抽象的代表人物。

以包豪斯设计学院为中心的设计运动。包豪斯（Dastatiches Bauhaus）是德国著名建筑家沃尔特·格罗皮乌斯（Watter Gropius）于1919年在德国魏玛（Weimar）创立的一所设计学院，是世界上第一所设计学院。格罗皮乌斯大胆地在包豪斯设计学院进行了教学改革：包豪斯以鲜明的功能主义提出了"艺术与技术相结合"的教育口号，开创并设计了整套全新的艺术教学计划和理论体系。通过改革将新的教学计划和理论体系贯彻到日常教学中，使学生的艺术视觉感知度达到了理性水平，包豪斯的创始人和学校教学楼如

图 1-1 和图 1-2 所示。

图1-1 沃尔特·格罗皮乌斯　　　　　　　图1-2 包豪斯学院教学楼

　　包豪斯是现代设计教育的发源地，也是欧洲现代主义的核心发源地，其国际主义风格几十年来一直影响着全世界。格罗比乌斯强调技术与艺术的和谐统一，在教学里融合了各国前卫艺术精华，提倡运用不同的材质进行概念表现，鼓励学生对色彩样式、想象力进行理性的分析与试验，使学生超越旧有的经验约束，培养学生新的理念和敏锐的视觉认知能力。他还强调集体工作是设计的关键，提出艺术家、企业家、技术人员需要紧密合作，学生的课程和企业的项目应相结合的观念，这些观念一直延续到现在。在当时的包豪斯课程中，就已经设立了以构成为基础的课程，康定斯基、克利、伊顿等现代艺术的先行者都曾是包豪斯的教员，并担任过构成课程的教学工作。

　　平面构成是一门研究抽象美学的课程，其内容着重于抽象几何元素的分析组合与形式结构，将西方艺术应用于西方设计。如今形成的相当多的艺术门类，如绘画、文学、书法、音乐、舞蹈、戏剧、电影、雕塑、建筑等，其理论的重要组成部分就是艺术作品的构成问题。正如平面构成是通过新的视觉形象传递特定的形式意蕴（节奏、韵律、对比、统一、虚实等）一样，绘画、文学、音乐、舞蹈、戏剧、电影、雕塑、建筑等艺术门类也可以被理解为艺术家利用艺术语言塑造艺术形象，并传达艺术意蕴的过程，是一种从语言符号到艺术形象再到意蕴的多层次复合结构。

1.1.2　构成设计在我国的产生与发展

　　三大构成教育自 20 世纪 80 年代经香港被引入各艺术类院校，各艺术类院校都

开设了构成设计这门基础课程，同时将构成设计应用于平面设计、室内设计、工业设计、服装设计、建筑设计等诸多领域。构成设计课程对设计能力的培养起到不可或缺的作用。

1.1.3　构成的目的

构成可分为纯粹构成和目的构成，而目的构成又可分为以美术设计为主体（装饰构成）和以结构设计为主体（功能构成）的构成。

1. 纯粹构成

所谓纯粹构成，是指舍弃实用功能而强调形式美感的抽象形态的构成。在构成训练过程中，主要以抽象的几何形象做纯粹形态的创造训练，其特点是不以使用功能为目标，也不排斥对具象形象的创造训练，如图1-3和图1-4所示。

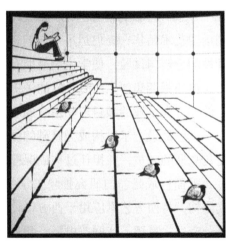

图1-3　抽象的几何形象　　　　　　　　　　图1-4　纯粹构成设计

2. 目的构成

将构成的应用与目的结合在一起，也就是将构成的视觉形态运用到设计中，表达一定的内涵和情感，有特定主题，使之成为完整的造型活动，这时的构成可称为目的构成，如图1-5所示。

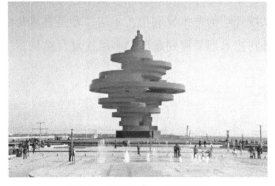

图1-5　目的构成——五月的风

1.2 构成设计课程的特点

不同的艺术门类、不同的艺术体裁有不同的艺术语言以及不同的物质媒介：绘画以画笔、油彩、笔墨、画布、宣纸等材料，作为自己艺术语言的物质媒介；雕塑以泥土、石料、金属、木材等，作为自己艺术语言的物质媒介；建筑则以石料、木材、金属、水泥、沙砾等，作为自己艺术语言的物质媒介；舞蹈以人体及其动作与表情，作为自己艺术语言的物质媒介；音乐以乐器的音响、节奏、旋律等，作为自己艺术语言的物质媒介；电影以运动着的镜头、声音等，作为自己艺术语言的物质媒介；而文学以语言这种高度抽象、十分复杂的符号体系（语言、语义和语象等），作为自己艺术语言的物质媒介。

绘画、文学、书法、音乐、舞蹈、戏剧、电影、雕塑、建筑等艺术门类的艺术语言，以某些物质媒介作为表达的基本符号，但这些基本符号与其要表达的基本含义之间、这些基本符号之间，如何连接、搭配和组织还需要有一定的规则；并且艺术语言通过一定的规律组成新的艺术形象，成为艺术作品的第二个构成要素，即人们在接受艺术作品时，透过直观的艺术语言（即色彩、线条、音响、画面和文字等感性外观）感知到有审美价值的人物、环境、事物、故事等就是艺术作品的艺术形象。

正如平面构成中新构成的视觉形象能够传递出节奏、韵律、对比、统一、虚实等形式意蕴一样，绘画、文学、书法、音乐、舞蹈、戏剧、电影、雕塑、建筑等艺术作品中也潜伏着节奏、韵律、对比、统一、虚实等意境意蕴。各艺术门类使用艺术语言来塑造形象往往是为了表达一定的情感、趣味认识和思想倾向，甚至是超越了形象的意境意蕴，如图1-6所示。在中国古代美学史上，许多学者对"意蕴"这一艺术作品的内在因素早有察觉。艺术作品分"隐""秀"两个部分，"隐也者，文外之重旨也；秀也者，篇中之独拔者也。"艺术作品只有具备了"意蕴层"，才能"深文隐蔚，余味曲包"，才能产生"使玩之者无穷，味之者不厌"的艺术效果。总而言之，绘画、文学、书法、音乐、舞蹈、戏剧、电影、雕塑、建筑等艺术作品所蕴含的思想的意蕴层面，属于艺术作品

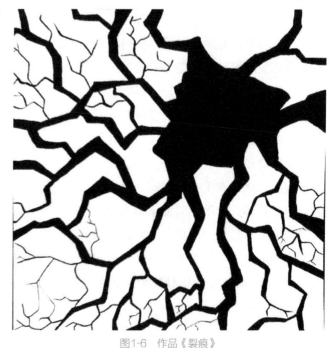

图1-6 作品《裂痕》

结构的纵深层次。从艺术语言到艺术形象，再从艺术形象到艺术意蕴，从外到内、从下到上，各个层面都溢彩流芳，共同构成艺术作品特有的魅力。

构成也被称为"美的关系的形成"，色彩构成也是一样，在注重色彩直观感觉的同时，要十分注重色彩之间的和谐关系。也就是说，色彩构成常常要按照色彩美的配色规律和美的形式法则来进行，以美感的形成为最终目标。在色彩构成中，尽管色彩不可能脱离具体的形态而存在，但是由于形态不是色彩构成研究的重点，因而需要忽略它们，从而突出对色彩的专门研究。色彩构成中的色彩，非常强调色彩的个性、创新性和主观性。个性是指色彩的与众不同和独特韵致。有个性的色彩常常会给人以耳目一新的感觉，容易留下深刻的印象。创新性是指增加未曾有过的元素，改变色彩原有的外观或状态。创新的色彩常常具有一种新鲜感。主观性是指色彩可以不受客观现实的约束，随心所欲地去表现。主观表现并不意味着不符合色彩规律，而是强调色彩要源于生活并高于生活，如图1-7所示。

图1-7　色彩创意训练

立体构成与平面构成相比，所研讨的内容和方向都不尽相同。然而，在造型教育的最终目标上，二者却是一致的。对立体构成而言，其主要目标应包括两大方面：一是对立体形态的造型知识的学习，引导对材料、空间、技法等的探讨和学习；二是对立体形态的造型能力的培养，有助于思维力、判断力、审美力和开发力等方面的提升。立体构成的目的是训练造型思维和构造能力，通过对形态、空间造型等问题的探讨，引导创造者摆脱习惯性的各种造型（具象干扰）的影响。要站在全新的、自由的角度去探讨并培养创造者对造型的感受力、直观力、计划性、发展性和独创性。但是，不能将立体构成的训练理解为有意识地去模仿自然界中的物体，如果面对抽象形态而去琢磨它们像自然界中的哪种事物，就失去了构成的意义，因为我们要训练的是全新的、抽象的思维和对抽象美的感受。如图1-8所示。

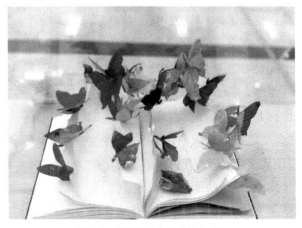

图1-8　立体构成作品《蝶恋书》

1.3　构成设计的形式美法则

"美的主要形式——秩序、匀称与明确。一个美的事物，它的各部分应有一定的安排，而且它的体积也应有一定的大小，因为美要依靠体积与安排，美必须具有特定的感性形式，并努力在客观事物中去发现它们。"——亚里士多德

1.3.1　比例与分割

1. 比例

造型上所谓的比例是量（长度、面积等）的比率，是指形态的整体、部分、长度、宽度、高度、体积等的比值关系。例如，一个长方形的长与宽的比率称为该长方形的比例。这时，表现比率的数值越大，便意味着该长方形越细长，比率近乎1的话，则该长方形近似正方形。就人的身材而言，如果说"那个人的比例很好"，指的是头部与身长的比率或身体的肥胖程度与身高的比例都给人以漂亮的感觉。这种所谓的"漂亮的感觉"是如何来评判的呢，即怎样才是漂亮的呢？有一些有用的比例可以作为评价标准。对怎样才能获得和谐的比例，人们至今并无统一的看法。有人用圆、正方形、正三角形等具有定量制约关系的几何图形作为判别比例关系的标准。有人对长方形的比例，提出1∶1.618的"黄金分割"，或称"黄金比"。黄金比例在镜头中的体现如图1-9所示。

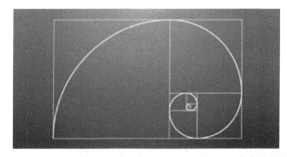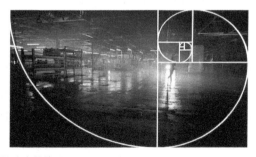

图1-9　黄金比例在镜头中的体现

（1）黄金比　黄金比（Golden Section）是指将整体一分为二，较大部分与整体部分的比值等于较小部分与较大部分的比值，其比值约为0.618。这个比例被公认为是最能引起美感的比例，因此被称为黄金比，它是由古希腊的数学家和哲学家毕达哥拉斯〔Pythagoras，约公元前580—500（490）〕提出的。有一天毕达哥拉斯走在街上，他经过铁匠铺前，听到铁匠打铁的声音非常好听，而且节奏很有规律，便用数学的方式将这个声

音的比例表达了出来。

（2）数列

1）等差数列。等差数列是常见的一种数列。如果一个数列从第二项起，每一项与它的前一项的差等于同一个常数，这个数列就叫作等差数列，例如：$\{1, 3, 5, 7, 9, \cdots, 2n-1\}$。而这个常数就叫作等差数列的公差，公差常用字母 d 表示。

2）等比数列。如果一个数列从第二项起，每一项与它前一项的比值等于同一个常数。这个数列就是等比数列。这个常数就叫作等比数列的公比，公比通常用字母 q 表示（$q \neq 0$），等比数列 $a_1 \neq 0$。其中 a_n 中的每一项均不为 0（注：$q=1$ 时，a_n 为常数列），通项公式为 $a_n = a_1 \times q^{n-1}$

3）裴波那契数列（Fibonacci sequence）。数学家莱昂纳多·裴波那契（Leonardo Fibonacci，1170—1240）以兔子的繁殖为例引入这个数列。这个数列从第 3 项开始，每一项都等于前两项相加之和。这种循序渐进的增加率让人感到舒畅。如 $\{0, 1, 1, 2, 3, 5, 8, 13, 21, \cdots, p, q, p+q, \cdots\}$。

4）调和数列。调和数列是分数比率的排列，如 $\{1, 1/2, 1/3, 1/4, \cdots, 1/n\}$，但由于分数状态很难处理，换成小数点后使用起来又很不方便，因此可以将各数都增加到 10 倍，就变成这样的数列：$\{10, 5, 3.3, 2.5, \cdots\}$。

2. 分割

分割就是根据设计内容的需要，把一个限定的空间按一定的方法划分成若干个形态，形成新的整体形态。分割只是一种手段，而不是目的。它的目的是获得新的空间内容，即如何在有限的空间内把文字、图形等巧妙地配置起来重构空间，形成一个新的统一的整体。可以按照一定比例或作者创作意图对画面或形态进行切分，通过切分，使每一部分产生对比，或使面积、大小、色彩等产生变化，从而使画面产生或均衡或调和的视觉关系，如图 1-6 所示。

分割应注意两个方面：一是比例的美，二是使画面更完整、更富有表现力。平面造型能表现的范围并非无限大，例如只限于在绘图纸、画布等上面进行设计，在三维空间也是如此。因此，空间分割的研究就非常重要。例如在设计图书版面时，如何在一定的空间里把文字、照片或图形组合起来，分割的构成即其造型行为的基础。在设计领域，这种例子还有很多。在纯美术领域也是如此，如图 1-10 所示，蒙德里安（Mondrian Piet，1872—1944）的构成派艺术画面中分割是其基本的造型行为。

（1）数理分割

1）黄金比分割。它是公认的古典美比例，也是各

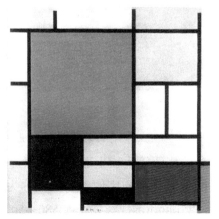

图1-10 荷兰画家蒙德里安作品

种平面设计中传统的分割画面的方法。黄金比的比值是 1.618（正值）或 0.618（负值）。

　　2）数列分割。数列是根据一定数字关系所产生的数，数列分割即是按一定规律递增或递减的分割形式。它有等差数列分割、等比数列分割、斐波那契数列分割、模数分割等较为实用的分割。

　　（2）自由分割　　它是不论规则而凭作者主观意象、审美能力和实践经验对画面进行分割的方法。这种分割的特征是：给人以自由感，不拘泥于任何规则和规律，也排除了数理逻辑的生硬与单调。不过在进行分割时，除了追求高度的自由外，还要考虑具有均衡、统一的形式法则，如图 1-11 所示。

　　（3）等分割　　数理分割形式是从形的结构上来分析形的内在构造之间的联系，而等分割则是从形与形之间的面积关系来分析图形。等分割可以分为等量分割和等形分割。等分割主要是从层次、调子、面积、位置、方向等方面来控制整个图形的明暗、基调关系，如图 1-12 所示。

图1-11　自由分割作品

图1-12　太极图

1.3.2　节奏与韵律

　　节奏与韵律是来自音乐的概念，是指按照一定的条理秩序，重复连续地排列成一种律动形式。节奏利用时间的间隔使声音的强弱或高低呈现规律化的反复，从而形成韵律；也指音乐的音色、节拍的长短、节奏的快慢按一定的规律出现，产生不同的节奏。

　　在诗歌中，押韵或语言声音的内在音韵表现出韵律感。在造型方面，由于造型因素的反复出现而形成韵律。在视觉艺术中，则是通过线条、色彩、形体、方向等因素有规律地

运动变化而引起人的心理感受；有等距离的连续排列，也有渐变、大小、明暗、长短、形状、高低等的排列构成。在构成中，节奏和韵律表现为同一形象在一定格律中的重复出现所产生的运动感，如图 1-13 ~ 图 1-16 所示。

图1-13　远近产生的大小带来很强的节奏感

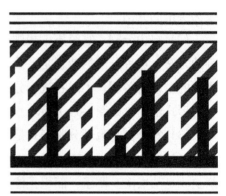

图1-14　线条的形状、高低带来的节奏感

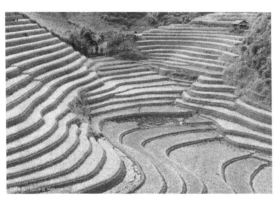

图1-15　梯田中自由线条带来的韵律感

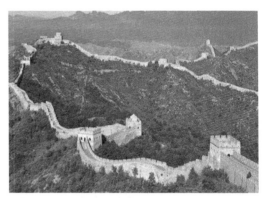

图1-16　蜿蜒起伏的长城给人很强的韵律感

1.3.3　对称与均衡

1. 对称

对称是人物、动物、植物以及人造物最基本的构成形式。对称的形式在机能上可以取得力的平衡，在视觉上会给人完美无缺的感觉，体现了一种端庄、平静和秩序的美感。

对称具体是指将中心两侧或多侧的形态，在位置、方向布局上的等量，是一种特殊的均衡形式。这种形式带来的视觉感受趋于安定和端庄，显示出规范、严谨、有序、安静、平和的特征。如中国汉代画像砖上的图案构成、唐代铜镜上的纹样装饰、我国传统的建筑（特别是宫殿、庙宇的建筑）形式、欧洲中世纪哥特式教堂门窗的布局、我国民间结婚用的双"喜"字、新年时家家大门上贴的门对以及一些奖章、标徽的设计等，都采用了对称

的形式。在自然界中，对称美的形式随处可见，如人的身体构造，从五官的位置到人的躯干四肢都是对称的。蝴蝶的双翅，各种树木、果实、花卉的生长结构都呈现出对称的形式美感。石雕、桥梁建筑、建筑物中对称的运用如图 1-17～图 1-19 所示。

图1-17 石雕中对称的运用 图1-18 桥梁建筑中对称的运用

在某一图形中央设一条垂直线或水平线，将图形划分为左右或上下相等的两部分，两部分的形量完全相等，这就是左右或上下对称的图形，这条垂直线或水平线被称为对称轴。垂直轴与水平轴交叉组合时为四面对称，两轴相交的点即为中心点，这种对称形式被称为"点对称"。

平面构成中的对称通常是以画面的纵向或横向中心线为对称轴，让左右或上下的对称轴两侧的形态完全对等，对折即可以完全重合；相对对称是对称轴两侧的形态大体相等，对折后不要求完全重合。对称的基本组合方式有以下几种：

（1）轴对称 轴对称以纵向、横向或斜向的对称轴为中心，进行左右、上下或倾斜一定角度的对应图形排列；是以对称轴为中心线，中心线两侧的形态呈现出一种完全对应、重合的"镜像反应"的对称形式。

（2）旋转对称 旋转对称以图形的某个角为中心，将图形按照一定的角度旋转，进行放射状的排列。平面形态按一定角度旋转，形成一种围绕中心点回旋运动的平衡样

图1-19 建筑物中对称的运用 图1-20 电脑软件制作的回旋图

式，其形态打破了轴对称中拘谨、刻板的局面，呈现出一种雅致、优美的状态，如图 1-20 所示。

（3）回旋对称　回旋对称的图形旋转方法与旋转对称相同，所有图形均旋转 90° 排列。

（4）反转对称（也称逆对称）　反转对称的图形旋转方法与旋转对称相同，图形均旋转 180° 彼此相逆排列。

（5）放射对称　放射对称以一点为对称中心，对称轴按均等角度呈放射状的一种对称形式，如花、伞、风车等。放射对称具有规则、严谨、有序而不失内在活力的特点，有很强烈的视觉吸引力。

（6）移动对称　移动对称是将相同的单元形态有规则地平行、重复排列的一种对称形式。其特点是简洁明快、节奏清晰。

（7）扩大对称　扩大对称是按一定比例把形态扩大或缩小的一种对称形式。其特点是具有较强的节奏感和秩序感。

在平面构成中，对称是最基本的构成形式，只要按照对称的格局去设计和组合，就可以轻松地获得均齐、稳定的视觉效果，得到一种安定平和的美。

2. 均衡

均衡又被解释为平衡。尽管对称表现了一种安定的美，但只有一种形式是远远不够的。人们还需要更加活泼而富于变化的形式，以弥补对称的不足，丰富美的形式和内容。不对称，是指图形或物体的左右形态不对等的构成状态。对称与不对称是相对而言的，对称以外所有的构成形式，均属于不对称。对称与不对称，在本质上存在着很大的差别。按照对称的格局进行组合，就能够轻易地获得一种安定的美感；而按照不对称的格局进行组合，却并非都能取得美的效果。因为美感是一种视觉力的均衡，不对称的格局常常处于力的不均衡状态，因而就不容易生成美感。不对称的构成形式一定要达到视觉力的均衡，才能产生美感。

构成设计中的均衡并非实际重量的均等关系，而是根据图像的形状、大小、轻重、色彩及材质的不同而作用于视觉判断的均衡。均衡的特点是两侧的形体不必等同，在量上也是大体相当，比较自由。均衡能在静中求动，如人体的运动、鸟的飞翔、兽的奔跑、风吹草动、流水激浪等都是均衡的形式，因而均衡的构成具有动态。均衡在敦煌壁画、平面构成设计及建筑中的运用如图 1-21 ～图 1-23 所示。

对称给人以静态之美，均衡给人以动态之美。

均衡主要分两大类：对称均衡，一些以中轴为中心、左右对称的形状，如人体、蝴蝶；非对称均衡，虽然没有中轴线，不是对称的关系，却有很端正的均衡美感。

虽然图形的左右形态处在不对称状态，但可利用力学的"杠杆原理"，通过形态的大小或相互关系的调整，改变"支点"的位置，从而获得视觉力的均衡。如果说，对称力的

均衡是天平的均衡，那么，均衡力的均衡就是杆秤的均衡。杆秤的一端是秤砣，另一端是所称的物品，两者之间的均衡是通过调整秤砣的位置而获得的。

均衡显示的是视觉上一种等量和不等形的力的均衡状态，是形态在二维空间组合时，量的对比关系和位置疏密的对比关系。均衡的美感是活泼、轻松而富于变化的，常常给人一种错落有致、变化莫测、新鲜灵活的视觉感受。

图1-21　敦煌壁画中均衡的运用　　　　　图1-22　平面构成设计中均衡的运用

图1-23　建筑中均衡的运用

1.3.4　变化与统一

1. 变化

单调的、千篇一律的视觉形象，虽然易于感知，却难以引起人的注意、唤起人的新鲜

感和愉悦感。因而，设计构成中的形态和形象必须有变化。另外，有变化才有创造，变化体现了事物个性的千差万别，没有变化就没有创造和发展，变化带来的突破和创新是设计价值的根本体现。

充分发挥自己的想象力、创造力，寻求变化和自由创造，是平面构成的基本主张。在平面构成中，变化的因素越多，画面动感就越强，内容也就越充实，效果也就越新鲜刺激。可以从形态的大小、方圆、长短、曲直，结构的虚实、聚散、纵横、繁简，色彩的明暗、冷暖、浓淡等方面寻求变化。具体的形态变化方法，有以下几种：

（1）加法　两个或两个以上的形态相加、相交或相切等组合方法，即两个形态相加而得到的新形态。

（2）减法　两个或两个以上的形态相减，即一个形态被另外一个或几个形态减去后的新形态。

（3）分割法　一个形态被切割后重新排列组合为新形态。分割的方法有等形分割、等量分割、渐变分割、发射分割、交叉分割、自由分割等。

（4）重叠法　一个形态覆盖在另一个形态上产生新的形态。

（5）透叠法　两个形态错位重叠后，保留不重叠的部分，去掉相重叠的部分形成新形态。

（6）差叠法　两个形态错位重叠后，保留相重叠的部分，去掉不重叠的部分形成新形态。

2. 统一

有变化，还要有统一。变化与统一，又称多样与统一，是一切艺术形式的最基本的法则。它体现了生活和自然界中多种因素对立统一的基本规律，整个世界就是一个多样统一的和谐整体。

统一是形态的相同和一致性。在平面构成中，运用统一可以在迷乱中整理出秩序，在变化中创造出完整，并赋予画面条理与和谐，使视知觉享受持久的美感。缺少统一的画面，常常会因杂乱无章而达不到和谐与完美。在统一的具体运用方面，可以利用主题来统一全局，使所有形态均围绕一个特定的基调进行编排，利用线的方向来形成明确的指向性，选择形象与大小统一的元素形成亲密和谐的视觉统一性，利用一色或多色的变化来控制和协调主色调，利用材料或质地的变化形成视觉效果的差异，等等；使这些变化的各部分经过有机的组织，从整体到局部得到多样统一的效果。具体的统一方法有以下几种：

（1）同质要素统一　选择同形、同色、同大小、同方向、同质地等相同性质的形态进行组合，易于取得统一的视觉效果。

（2）类似要素统一　选择形状类似、性质类同、色彩相近、大小接近、质感相似的形态进行组合，易于取得统一的视觉效果。

（3）异质要素统一　不同性质的形态组合也要寻求形态某一方面的一致性，或是把形态分出主次并加大主体形态，或是把诸多形态贯穿连接起来，都能够取得统一的视觉效果。

总之，变化与统一是相辅相成的关系。没有变化只有统一，画面会显得呆板，单调；只有变化没有统一，画面又显得杂乱无章。统一与变化相结合的构成设计如图1-24～图1-26所示。

图1-24　形态统一、位置变化的构成设计

图1-25　色彩统一、形态变化的构成设计

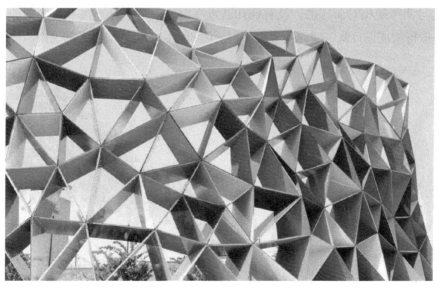
图1-26　形态统一、色彩变化的构成设计

1.3.5 对比与调和

1. 对比

对比是指在质或量方面具有区别和差异的各种形式要素的相对比较。对比会使事物个性特征更鲜明。对比的构成设计如图 1-27 和图 1-28 所示。

图1-27 形象的对比

图1-28 冷暖的对比

2. 调和

调和就是适合，即构成美的对象在部分之间不是分离和排斥，而是统一与和谐，被赋予了秩序的状态。通常，对比强调差异，调和强调统一。

对比与调和是相对而言的，没有调和就没有对比，它们是一对不可分割的矛盾统一体，也是取得构成设计统一变化的重要手段。调和的构成设计如图 1-29 和图 1-30 所示。

图1-29 色彩的调和

图1-30 图形的调和

1.4 构成与设计的联系

　　设计是一个综合体，既是点、线、面、色、光、质、图、文等各种形式要素的精彩呈现，也是设计师全面素养的集中体现。

　　构成原理中包含了一些基础的方法和规律，这些与设计是相通的。寻找新的设计形态，寻找已有形态的新感受，把看似普通的设计元素重新整合，形成新的视觉冲击，这就是设计与创新的轮回。构成可以是纯粹形式感的创新体验，通过不断地挑战自我、广泛地借鉴和吸收，为设计建立素材库。构成不是完整的设计，但它是设计的基础；一旦触及目的和功能，就可以发展成为完整的设计，对设计有广泛的指导作用。从平面构成、色彩构成、立体构成等单纯的构成形式，到平面设计、数字媒体设计、视觉传播设计、工业设计、环境设计、服装设计等复杂的综合设计体系，它们都和一定的形态发生联系，都涉及点、线、面等基础形态。从简约到复杂、从单一到综合的构成联系，为专业设计打下了坚实的基础。构成作为设计的基础课程，有很多规律，但我们不能被这些规律所束缚，要实现从有法到无法的过渡，最终形成自己的设计个性和魅力。

1.4.1 构成与图案

　　由于构成与图案具有诸多的共性和相似性，因而人们常常混淆它们，分不清两者的差别。

　　构成与图案的共性在于，都在运用重复、渐变、对称、平衡、对比、调和等形式美的规律，都在研究和追求美，寻求美的造型规律。但它们的来源、研究对象和构成方式等方面都有所不同。

　　构成是现代艺术，伴随着工业社会的诞生而生，并随着工业社会的发展而发展，是与工业产品息息相关的艺术表现形式。构成的形象奉行的是理性的、简约的、符合工业化批量生产需求的原则。构成的作品往往是机械的、冷漠的，追求的是"少就是多"，适合产品的批量复制。构成的创作常常是抛开了具体的形象，运用点、线、面、体、色等最基本的元素，进行排列、组合、分割，以寻求美的构成形式；是富于理智的，以抽象形为主的，表现严整的机械美、数理美和抽象美的设计表现形式。

　　图案是装饰艺术，是伴随着整个人类社会的发展而发展的，是与生活、劳动和手工艺密切相关的艺术表现形式。图案形象往往是有机的、富于情感的，是人类真情实感的自然流露。图案创作注重师法自然和传统，认为自然是源、传统是流、源与流缺一不可。因

而，表现的内容常常是自然的美、生命的美，需要对自然进行提炼、归纳，对传统进行研究、学习。常常经过具象——变形——意象——抽象的过程，使图形或是形象源于生活而高于生活。

此外，构成与图案还有其他方面的差别：

（1）形式　构成的形式不固定，可以在对称和不对称两种基本形式上任意发挥；图案的形式则有单独纹样、适合纹样、连续纹样（二方、四方）等较为固定的形式。

（2）应用范围　构成可以用于所有现代工业的产品设计、信息设计（标志、包装、广告等）及环境设计（室内、建筑、园林、都市）等方面，图案则只限于染织、服装、广告、建筑及器皿等方面的装饰。

（3）思维观念　构成较为灵活、丰富、多元化和富于动感，图案较为静止、简单和一元化。

（4）取材　构成侧重于抽象形的变化和利用，图案则侧重于具象形的变化和利用。

由以上分析可知，构成与图案之间各有分工和侧重，具有不同的理论体系，是两个系统，两者之间只能相辅相成，不可相互替代。因此，我国大多数艺术院校都把构成与图案分别对待，常常作为两门既有联系又相互独立的课程来组织教学，但并不反对在内容上的相互吸收和借鉴。人们可以把平面构成中的某些表现手法或是造型手段应用于图案之中，但它们必须符合图案形式美感的需要，而不是直接照搬。平面构成也应该兼收并蓄，吸纳各家所长、补己之短，以促进平面构成表现形式的多元化发展。

1.4.2　构成与设计

构成与设计都是工业化的产物，具有诸多联系。从两者关系上说，构成是设计的一种特殊形式，具备设计的某些特点。但构成又有别于设计，设计要满足产品功能的需要、生产的需要、使用的需要等，注重创造"物"，强调设计的结果；而构成并不具有功利性，注重培养"人"，强调学习的过程。构成与设计在概念、研究内容和研究目的等方面存在很多不同。

构成，即构造、解构、重构、组合之意，是把所需要的诸要素按照美的形式法则进行组合，形成一个全新的、美的、适合需要的形象。

"设"是指设想，"计"是指计划，设计是指设想和计划一个方案，并借助材料和工艺，使构想实物化的过程和结果。

构成不以反映现实生活为目标，却随时准备与产品功能相结合，因此成为设计的基础。这种作为设计基础的形态构成，虽然不以功能作为其直接目的，却研究还有哪些新材

料、新方法可利用。构成常常运用较为严格的理性分析，对视觉感觉、美感体验以及艺术创造的本质进行深刻的反思和经验总结。

以计算机、网络为特征的信息化社会改变了人们的生活方式，也改变了设计的内容和方式，设计的形式和内涵都在发生变化。在现代社会，设计早已不再只是为某件产品确定一个造型，而已成为实现美好生活的一种有效的手段。设计已经被理解为一项系统工程，而不再只是设计师单独完成的工作，它需要工程师、市场分析师、环境设计师和环保专家的共同参与。今天，不管是设计师还是消费者，都不再把设计简单理解为制作一个有用的物品。设计师试图在给市场和消费者提供一件有用的产品的同时，表达自己的创造性和个性；他们还希望能够把传统、文化、情感、环保等观念一起融入一个小小的物品里，使之成为人们美好生活及人类文化的一部分。

设计经过了后现代思潮的洗礼，开始进入一个多元化时代。在提倡多元化的今天，设计不再有统一的标准和固定的原则，而是一个开放的、各种风格并存的、各种学科交汇融合的新学科。设计在体现高新技术、提供良好功能的同时，还充当着表现民族传统、人文特点、个性特色等多重角色。同时，生态保护与绿色设计、以人为本与人性化设计、时尚创造与个性化设计、设计文化与设计艺术等设计主张，都在冲击着设计的发展，设计已经成为现代生活的重要内容，成为人们生活方式的重要组成部分。

第2单元　平面构成

　　平面构成的训练作为设计基础训练，主要是对二维平面内基本形态的创造和画面构成形式的学习和掌握，着重培养学生的形象思维能力和设计创作能力，为之后的专业设计打下坚实的基础。平面构成是对造型语言、造型方法、造型心理效应等多方面的综合探索，是对形、色的抽象，也是对具象形态组合的研究活动，还是一种科学的认识论和方法论的体现。平面构成早已成为艺术设计、工业设计等专业的基础必修课，是传统意义所说的"三大构成"之一。

　　学习平面构成是对思维方式的一种训练，其目的是培养造型能力和创造观念，开拓设计思路。

2.1　平面构成概述

平面构成是一门视觉艺术，主要研究如何在平面上运用视觉反应与知觉作用形成视觉语言，创造新的视觉形象和视觉形式来表达设计思想。具体说来，就是将现有自然形态中的点、线、面、肌理等造型元素，在二次元的平面上，按照一定的秩序和法则进行分解、重组，在构成设计的理念中形成新的理想形态。平面构成也能表现立体空间，但它所表现的空间并非真实的三维空间，仅仅是图形通过对人的视觉引导作用再生的幻想空间。

2.1.1　平面构成的定义

平面构成是设计的基础，是隐藏在设计大厦下面的基石，是平时见不到它的存在却又时时在设计活动中发挥作用的那部分内容。平面构成所研究的点、线、面、肌理、方向、位置、空间、重心等内容，是任何设计中都不可或缺的基本元素。平面构成作为设计基础的特性，决定了它的教学内容主要集中在对美感的体验和对形态的认知等方面，它不受具体功能、工艺或材料等因素的限制，是一种较为纯粹的、不带任何功利目的的对形态元素进行抽象或具象、有序或无序的研究和探讨。

在平面设计中有两种造型类别，即抽象形态与自然形态。这两种形态可以相互结合，用以加深对形象的理解和加强设计本身形象的表现力，并以此提高设计作品的视觉魅力，使之产生强烈的艺术效果。

平面构成的教学要引导学生通过各种有效的途径和方法，在设计造型的过程中，主动地把握被限定的条件，有意识地去组织与创造，在设计体验的经验积累中提升学生的能力和水平。平面构成的教学无论怎样改革与创新，都要把握两个原则：一是从学生的发展前途出发，培养的能力应对学生的职业发展有所帮助；二是从学生的接受能力出发，所传授的知识或技能便于学生理解和接受。

平面构成的课程主要研究平直形态学的基础部分，侧重练习几何形在平面上的排列组合关系，并在排列组合中求取新造型，目的是训练学生的设计思维与设计方法，为他们的创作开拓新的设计思路。本课程的训练是将简单的形体构筑成复杂、多变的抽象结构，这不仅是一种学习方法，更是在培养一种创造观念。因为构成的过程基本上是由形象上升为概念，凭着这种概念，再去设计新的形态造型，由此实现感性思维到理性思维的飞跃。

2.1.2 平面构成的艺术特征

构成研究的是形态的各种变化规律。平面构成不是简单地再现具体的物体形象，而是以直觉为基础，强调客观现实的构成规律，把自然界中存在的复杂形态，用最简单的点、线、面进行分解、组合、变化，反映出客观现实所具有的运动规律。它是一种高度强调理性的、自觉的、有意识的再创造过程。平面构成运用了数学逻辑、视觉反应和视觉效果重新设计，突出空间运动规律，表现出具有超越时间、空间的图形效果。平面构成与传统图案中的连续纹样有所区别：连续纹样是在非常有规律的反复中求变化，给人的感觉是在平面中产生的规整统一；而平面构成突破了平面时空，增强了画面的运动感和空间深度，在平面上产生了有起伏、多角度、多层次的视觉效果，在构成中以数量的等级增长、位置的远近聚散、方向的正反转折等变化，在结构上整体或局部地运用重复、渐变、特异、发射、密集、对比等方法分解组合，构成有组织、有秩序的运动。平面构成通过视觉语言对人的心理状态和生理状态产生影响，使人产生安静、紧张、轻松、刺激、兴奋、喜悦、痛苦、茫然等感觉。

运用平面构成的多种元素，如点、线、面、正负形、渐变、空间形态，对简单抽象的形体进行分解、组合、变化，构筑成复杂多变的结构，形成异样空间。也就是说，平面构成多种元素的训练包括重复、渐变、对比、图形反转的分解与重组。

2.1.3 平面构成的材料与工具

1. 笔

主要有铅笔、毛笔（叶筋、小白云）、针管笔、钢笔、绘图笔、鸭嘴笔、曲线笔等。

2. 绘图仪器

主要有直尺、三角尺、曲线尺、圆规、软尺等。

3. 纸张

既包括白板纸、白卡纸等较为光滑的纸张，还包括做肌理效果（以及其他特殊效果）的时候可以用的宣纸、高丽纸、毛边纸、水粉纸等。另外，旧报纸、废旧金属等其他具有颗粒物的材料可以用在技法开拓的作业中，以加强视觉冲击力。

4. 颜料

以瓶装浓缩黑色水粉颜料为基本颜料。由于水粉颜料中含有胶水，因而为了使绘制作业画面更容易均匀、平整，最好进行脱胶。即在颜料中注入较多水分，搅拌均匀后放置一夜，然后将颜料表面多余的胶水吸掉。管装水粉颜料与碳素墨水或黑色墨水混合后使用也有很好的效果。

5. 现代化技术设备在平面构成中的应用

随着时代的发展，越来越多的现代化工具进入了设计表达的视野。利用多媒体、网络等现代技术手段，如计算机、数码相机、复印机、扫描仪等，可进一步加强学生对平面构成的认识，使他们了解平面构成的作用和意义。适当运用计算机辅助设计软件（例如 Adobe Photoshop、Adobe illustrator、CorelDRAW Graphics Suite 等）和其他现代化数字设备来完成设计稿，不但可以丰富设计稿的表现形态和语言，而且可以使学生掌握基于现代技术的造型方法和技巧，提高学生掌握运用计算机辅助设计软件的能力。

2.2 平面构成的造型要素

平面构成是指在既定的二维平面内，将点、线、面等视觉要素，按照美学法则进行组合，设计形成适合需要的新图形。

平面构成以理性和逻辑推理创造形象，是现代视觉传达设计的基础，也是现代平面设计必备的基本技能。它的主要特征是富有极强的抽象性和讲究的形式感。平面构成中的抽象性和形式感如图 2-1 和图 2-2 所示。

图2-1 平面构成中的抽象性

图2-2 平面构成中的形式感

2.2.1 点的平面构成

1. 点的界定

点是平面构成中最小也是最基本的构成元素。在画面中，一个点的出现，可以准确地标明位置，吸引人的注意力；多个点的组合，可以表现丰富的形象内涵，简洁而生动地传达视觉形象信息。

就形状而言，点具有以下两方面的特点：

(1) 点的大小不固定　点的大小在于比较，因此具有不固定性。例如，一滴墨水滴在本子上，与这个本子相比，墨水是点；本子与书桌相比，本子就是点；书桌与教室相比，书桌就是点；教室与整个校园相比，教室就是点；校园与整个市区相比，校园就是点。按照这个思路，点可以无限制地放大。在平面构成中，与点相比较的面积范围常常被限定为一个画面的大小，但同样具有大小不固定的性质。

(2) 点的形状不固定　点的形状可以包括任何形态。不能说圆形是点，而五角形不是点。因为，点的标志是它的小，而不是它的形状。点的形状可以包括圆形、半圆形、三角形、方形、五角形、六角形、多角形、长方形、菱形、梯形、扇形等所有形状。点的这些不固定的形状，基本分为两类：一是几何形的点，形状较为稳定，有规整、明快的感觉，富有现代感；二是任意形的点，形状较为自由，有自然、活泼的感觉，富有人情味。各种形状的点如图2-3所示。

图2-3　各种形状的点

2. 点的视觉特征

从点的作用看，点是力的中心，并具有很强的视觉张力。在平面二维空间中：一个点可以表明位置，吸引人的注意力；两个点具有稳定作用，两点之间受张力作用而构成视觉心理连线；三个点可以加强点的力量，构成直线或三角连线；多个点可使注意力分散，使

画面出现动感。

从点的排列看，相同点的排列可以构成心理连线，相同点的大小渐变排列可以产生空间感，点的有规律的反复排列可形成节奏，横向排列有稳定感，斜向排列有动感，弧线排列有圆润感。

从点的大小看，点小，视觉力就小；点大，视觉力就大。但点若过大，会有空洞、不精巧的感觉。

从点的表现看，点少，表现重在形态的变化上；点多，表现重在排列的形式上。点的视觉特征如图 2-4～图 2-6 所示。

图2-4　点可成为视觉中心，相同点的大小渐变排列可以产生空间感

图2-5　点大，视觉力就大；点小，视觉力就小

图2-6　浅色的点感觉大

3.点的构成

（1）点的形态变化　点的形态主要包括抽象形和具象形两类。

抽象形：圆形类，如圆形、半圆形、1/4 圆形、扇形、椭圆形等；方形类，如正方形、长方形、梯形、T 字形、十字形、工字形等；角形类，如三角形、菱形、五角形、多角形等。

具象形：心形、瓶形、水滴形、月牙形、箭头形、锯齿形、苹果形、树叶形等。

（2）点的情感

大点：简洁、单纯、缺少层次。

小点：丰富、琐碎、零落。

方点：次序感、滞留感。

圆点：运动感、柔顺、完美。

实点：真实、肯定。

虚点：虚幻、轻飘。

（3）点的组合变化　点的排列组合往往是根据要表现的主题内容而确定的，也分为抽象形主题和具象形主题两类。

抽象形主题的表现重在画面形式美感的塑造，形态的多少、疏密、取舍等，都要根据画面形式美感的需要而定。

具象形主题的表现要注重主题内容和画面形式的双重需要。主题内容及形象的表现要追求神似，而不求形似，妙在似与不似之间。形象一定要经过简化、提炼、夸张和变形才能使用。画面也要注重形式美感，不能孤立地只看形象，要注意形象与画面空间之间的关系，力求达到两者相辅相成、浑然一体的最佳效果。

4. 点的平面设计

不同形状、虚实大小、颜色的点在平面设计中的应用，如图 2-7 ～图 2-10 所示。

图2-7　不同形状的点在平面设计中的应用

图2-8　虚实点在平面设计中的应用

图2-9　大小点在平面设计中的应用

图2-10　不同颜色的点在平面设计中的应用

2.2.2 线的平面构成

1. 线的界定

线是点移动的轨迹，是平面构成中最具变化、最具个性的构成元素。在画面中，线的形态非常丰富，表现力也非常强。在线的表现中，细线纤细，粗线醒目。但粗线的宽度不能超出一定的限度，否则就转化成了面。另外，密集排列的线、闭合的线等，也都会转化成面，而失去线的特性。

线主要分为两大类：直线与曲线。通常，直线表现静，曲线表现动。各种繁杂多变的线都是在这两种线的基础上创造出来的。直线，包括平行线、折线、交叉线、发射线、斜线等；曲线，包括弧线、抛物线、波浪线、自由曲线等。

（1）直线　直线规整、严谨、明确，给人以冷漠、呆板和机械的感受。具体说来，垂直线具有上升或下降的感觉，使人联想到刚健、挺拔、坚强的意志，暗示着平衡而强有力的支柱。水平线舒展、宁静，具有很强的安定感，与静寂的海面、湖面及地平线发生关联，给人以延伸感。垂直与水平线在建筑物、大型机械或印刷品中表现得最多，这些都成为现代社会环境的基调。依照垂直与水平的秩序造型，会给人以安定的心理效应。

（2）曲线　曲线分为几何曲线和自由曲线。几何曲线是指由圆、椭圆、抛物线等构成的形，具有几何学的曲线形态，视觉感受清晰、明朗。自由曲线是指无法复制的、自由勾画的、富有个性的曲线，其多变的形态可以表达人类丰富的内心情感，具有极强的表现力和生命力。

2. 线的视觉特征

1）线在画面空间中的视觉经验是：粗的、长的、实的线，有向前突出感，给人一种距离较近的感觉；细的、短的、虚的线，有向后退缩感，给人一种距离较远的感觉。

直线：明快、简洁、力量、通畅，有速度感和紧张感，有男性化倾向。

曲线：丰满、轻快、优雅、流动、节奏感强，有女性化倾向。

粗线：厚重、醒目、粗犷、有力。

细线：纤细、锐利、微弱。

长线：顺畅、连续、快速，有运动感。

短线：短促、紧张、缓慢，有迟缓感。

水平线：平静、安定、广阔，有左右方向的运动感。

垂直线：庄重、严肃、竖立，有上下方向的运动感。

斜线：倾斜、不安定，有前冲或下落的运动感。

2）线的错视。两条等长的平行直线，在直线两端加入斜线时，因斜线与直线所成角度的不同，而产生不等长的效果。

等长的两条直线，沿垂直和水平方向摆放时，感觉垂直直线要比水平直线长。

等长的两条直线，受周围线条不同长短的影响，会产生不等长的错视效果。

一条斜向的直线，被两条平行的直线断开时，斜线会产生错开的错视效果。

两条平行的直线，在发射线的作用下，会出现弯曲的错视效果。

线的错视如图2-11所示。平行的直线被断开，产生不平行的效果；垂直直线要比水平直线感觉长；受线条影响，平行直线会出现弯曲的错视。

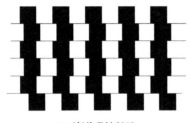

a) 平行线段被断开

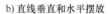

b) 直线垂直和水平摆放

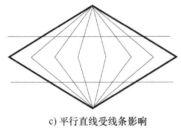

c) 平行直线受线条影响

图2-11　线的错视

3. 线的构成

（1）直线的构成　运用直线的等距排列、渐变排列、交叉组合、发射组合等构成形式，最容易表现直线的节奏、秩序、韵律等美感。直线构成并不反对直线的粗细、长短、疏密、方向等变化，可以利用一切可能去达到理想的画面效果。

（2）曲线的构成　曲线构成具有比直线构成更加丰富的表现形式，也更加自由。既可以表现抽象的主题，也可以表现具象的内容；既可以是规则的，也可以是不规则的；既可以是弧线，也可以是环形线或是自由曲线。组合的形式也可以任意变化，按照一定的规律也行，由一点或多点向外散射也行，自由组合也行，但画面的形式美感一定要鲜明。

4. 线的平面设计

直线、曲线、线的构成在平面设计中的应用，如图2-12～图2-15所示。

图2-12　直线在平面设计中的应用

图2-13　曲线在平面设计中的应用

图2-14　线的构成在平面设计中的应用（一）

图2-15　线的构成在平面设计中的应用（二）

2.2.3　面的平面构成

1. 面的界定

面是平面构成中具有长度、宽度的二维空间，同时也是具有一定表现力的构成元素。在画面中，整个画面就是面的形态，起到衬托点和线的作用；如果没有面，点和线就无所依附。在平面构成中，面的形态主要是指那些比整个画面小、比点形态和线形态大的面。这些面比较灵活多样，充满变化，更富于表现力和视觉冲击力，可以塑造和表现非常丰富的形象内涵，直观地传达视觉形象信息。

（1）几何形的面　几何形的面是指借助绘图仪器绘制的形态，如正方形、长方形、三角形、平行四边形、梯形、圆形、五角形等。

（2）直线形的面　直线形的面是指用直线任意构成的形态。

（3）曲线形（有机形）的面　曲线形（有机形）的面是指用自由弧线构成的形态。

（4）不规则形态的面　不规则形态的面是指用直线和自由弧线随意构成的形态。

（5）偶然形态的面　偶然形态的面是指用特殊技法或偶然形成的形态，如敲打、泼墨、自流、断裂等形成的形态。

2. 面的性质

任何图形，都是由图与底两部分组成的。在画面中，成为视觉对象的部分叫图，其周围的空间叫底。图，也称"正形"，具有清晰、前进的感觉，并具有使形突出的性质；底，也称"负形"，起到衬托、显现图的作用。这个理论是1920年由一个叫鲁宾的人发现并研究出来的，他利用一张有一个壶和两个人脸的画面说明其理论，这幅画面被称为《鲁宾之壶》，如图2-16所示。

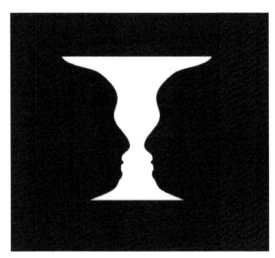

图2-16　《鲁宾之壶》

在平面构成中，图与底是一种衬托与被衬托的关系，但是这种关系不是固定不变的，而是可以相互转换的。在画面中，哪部分是图、哪部分是底，关键取决于人的注意力在哪里，人注意了哪部分图形，哪部分图形就是图，是正形。

图与底的相互转换关系是鲁宾的图底反转理论的真正意义，也表明面形态的基本性质。面形态经常处于反转状态，即画面当中正负形可以随着人的注意力的转移进行调换。在面积大小相当的邻近面之间，图与底最容易反转；大面积与小面积之间、面与点之间、面与线之间等，也都会出现图与底的反转现象。因而，在构成中，既要强调正形的完美，也要注意负形的变化，正负形都具有设计意义。

（1）根据人的视觉习惯，比较突出的图形大都具有以下性质：

1）居于画面中央部位，尤其处于水平或是垂直状态的图形会显得突出。

2）被封闭的图形显得突出。

3）比较小（但不是特别小）的图形显得突出。

4）在相同性质的图形中，有特异的图形显得突出。

5）在抽象图形中，具象的图形显得突出；

6）在静态图形中，动态的图形显得突出。

（2）面的错视

两个面积、形状相等的面，黑底上的白面感觉大，白底上的黑面感觉小。

两个面积、形状相等的面，处在上边的面感觉大，处在下边的面感觉小。

两个面积、形状相等的面，周围图形小的面感觉大，周围图形大的面感觉小。

多个大小相等的正方形的等距排列、方形间隔的交点上，会显现出神秘的灰点。

3. 面的构成

（1）面的形态变化　面的形态与点的形态没有太大的区别，主要区别在于面形态比点形态要稍大一些。面形态可以从几何形、直线形、曲线形、不规则形、偶然形五个方面去选取。

（2）面的组合变化　面的排列组合可以从具象主题表现和抽象主题表现两个方面去构想。

抽象主题的表现，要强调画面形式美感的塑造。可以利用面的排列、渐变、重叠、大小、角度等方面的变化去表现主题。

具象主题的表现，要注重主题内容和画面形式的双重表现。可以利用不同大小的几何形面、直线形面、曲线形面和不规则形面来塑造画面形象。要给观众留有想象的空间，不能面面俱到。

4. 面的平面设计

面的平面设计，如图 2-17 ～图 2-18 所示。

图2-17　运用正负形设计的面构成

图2-18　面在标志设计中的应用

2.2.4 点、线、面综合构成

把点、线、面三种元素综合在一起的构成将会更加具有表现力，同时对画面和形态的限制也更少，可以更充分地发挥个人的想象力和创造力。构成质量评价的主要因素如下：

1. 主题因素

在点、线、面的综合构成中，主题是灵魂、是统帅，一切形态要按照主题和画面表现的形式需要进行创造、组织和编排。

2. 形式因素

有些抽象主题的构成中，形式表现更加重要。形式美感是构成的重点，要注意形态排列、组合的秩序、节奏、层次、动感等方面的表现。

3. 创意因素

点、线、面的综合构成，可以巧妙地利用画报中原有的形象、色彩、肌理来创造新图形。这样，可以增加形态的表现力，拓宽创造想象的空间。但在运用原有的形象时，一定要有自己的创意和想法，要改变原有形象的原意，赋予原有形象新的意义，使构成的新图形具有全新的"意味"。

4. 表现因素

好创意还要有好的表现。再好的想法，表现不到位、不充分，也不是好作品。

5. 点线面构成作品

点、线、面重复构成作品如图2-19～图2-42所示。

图2-19 点的构成《思念》

图2-20 点的构成《马》

图2-21　点的构成《繁花》

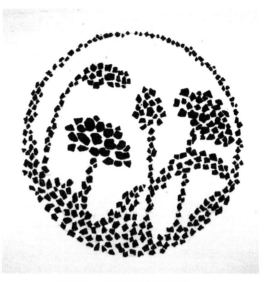

图2-22　点的构成《观荷塘》

图2-23　点的构成《骄傲的鹿》

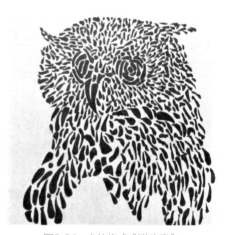

图2-24　点的构成《猫头鹰》

图2-25　线的构成《花语》

图2-26　线的构成《鹿》

图2-27 线的构成《绚丽的羽毛》

图2-28 线的构成《鱼跃》

图2-29 线的构成《水母》

图2-30 线的构成《羽毛》

图2-31 面的构成《花》

图2-32 面的构成《团叶》

图2-33　面的构成《圆面》

图2-34　面的构成《方面》

图2-35　面的构成《树林》

图2-36　面的构成《邀想》

图2-37　点线面的构成《大蘑菇》

图2-38　点线面的构成《进射的想象力》

图2-39 点线面的构成《音符》

图2-40 点线面的构成《无题》

图2-41 点线面的构成《凝望》

图2-42 点线面的构成《梦》

2.2.5 基本形与骨格

1. 基本形

基本形是重复形象构成的基本单位。基本形不宜过于复杂，以简单的几何形为主。一

个圆点、一个方形或一条线段都可以作为基本形。基本形的设计方法：在基本形的格线内，运用点、线、面进行比例分割或自由分割之后，去掉其中多余部分即可。在平面构成中，视觉形象往往由若干相同或相似的形象单元组成。其中，每一个不能再细分的组成单位被称为基本形；基本形是一个最小的构成单位。利用基本形，并根据一定的原则对这些基本形进行排列与组合，就可以得到很好的构成效果。

基本形会依据自身的变化，在不同骨格的空间中去寻求、建立形与形之间的关系，从而获得设计中的整体构成。基本形之间的关系主要有以下几种类型（见图2-43）。

（1）分离 构成组合的形象之间保持一定距离不接触。

（2）接触 构成组合的形象边缘刚好相接。

（3）覆叠 构成组合的一部分形象覆盖另一部分形象，覆盖与被覆盖的形象之间，产生"上与下"或"前与后"的空间关系。

（4）透叠 构成组合的形象具有透明性而互相交叠。透叠与覆叠不同，它不掩盖形象的轮廓，不产生形象间的"上与下"或"前与后"的空间关系。

（5）联合 构成组合的形象联合起来形成新的较大的形象。联合形象的色彩和肌理要求一致，要产生合二为一的整体感。

（6）减缺 构成组合的一个形象部分地被另一个形象覆盖，因去掉被覆盖部分而成为一种新的形象。

（7）差叠 构成组合的形象相互交叠，非交叠部分为减缺部分，而交叠部分形成一个新的形象。

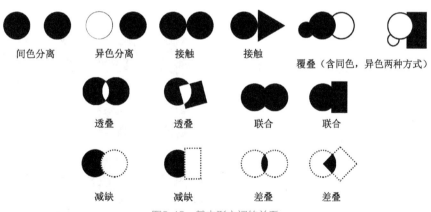

图2-43 基本形之间的关系

2. 骨格

骨格，是图形构成的架。它可以使形态有秩序排列，使形与形、形与空间的关系易于控制。骨格可以是有形的格子，也可以是无形的线或框。我们在设计中常借助骨格来构成某种图形。骨格有助于我们在画面中排列基本形，使画面形成有规律、有秩序的构成。骨格支配着构成单元的排列方法，可决定每个构成单元的距离和空间。

骨格主要有以下四种类型：

（1）规律性骨格　规律性骨格是指严谨的、含有数学逻辑的骨格构成形式，一般有重复、渐变、发射三种组合方式，往往分割明确、秩序感强，具有理性的逻辑美，如图 2-44 所示。

（2）非规律性骨格　非规律性骨格是指规律性不强或无规律可循的骨格构成形式，一般分为半规律性骨格、近似骨格、对比骨格、密集骨格和自由性骨格等组合方式，往往具有活泼、自由、灵活多变等特点，如图 2-45 所示。

图2-44　规律性骨格

图2-45　非规律性骨格

（3）有作用性骨格　有作用性骨格是指能给基本形固定的空间，基本形的出现要受到骨格线控制的骨格构成形式。在有作用性骨格中，骨格对基本形的控制是明确的，但基本骨格单位内的形态，可以进行变换角度、增加或减少数量、设置不同的形象等变化。骨格给基本形准确的空间位置；基本形被安排在骨格线的单位里，并可以改变方向、正负，越出骨格线的余形可被骨格线切掉，能产生更多的形象，如图 2-46 所示。

有作用性骨格的特点如下：

1）基本形都在骨格内，通过不同的明暗显示骨格线的存在。

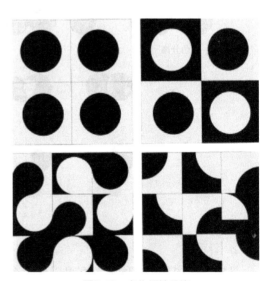

图2-46　有作用性骨格

2）基本形超出骨格的部分要切掉，形的大小、方向、位置可以自由安排。

3）骨格线起到划分空间的作用，并分割背景。

（4）无作用性骨格　无作用性骨格是指只给基本形固定的位置，基本形只用骨格线的交叉点进行设计的骨格构成形式。在无作用性骨格中，骨格线对基本形的作用是潜在的，不产生限制性影响，基本形在大小、方向、空间等方面可以自由变化。它给基本形准确的空间位置，但基本形被安排在骨骼的交点线上，可以改变其大小、方向、正负关系，能构成比较灵活生动的形象，如图2-47所示。

图2-47　无作用性骨格

无作用性骨格的特点如下：

1）基本形必须被放在轴心上，骨格线起到轴心作用。

2）骨格主要管辖基本形的准确位置，最后骨格线要被擦掉。

3）基本形可大可小，不起分割背景的作用。

2.3　平面构成的形式

平面构成的各种形式均是通过对基本形或骨格进行不同程度或方式的变化和设计来获得不同视觉效果的。

2.3.1　重复构成

重复构成是指完全相同的形态在画面中反复出现的构成方式。运用时，需要保持基本形的大小、色彩、肌理等一致以便能够达到画面的秩序化和整齐感。重复构成的美感表现为整齐、壮观而富有力量感。

1. 重复构成的特征

重复构成主要具有三方面特征：一是同一基本形连续地、有规律地反复出现，二是相同或相近的形态有变化地反复出现，三是画面视觉形象的整齐化、秩序化和统一感。

2. 重复构成的应用

在生活中，重复的现象有很多，如花布上的图案、马路旁的地砖、楼房前的栅栏、阅

兵中的军人方队、团体操中的演员等。重复最能表现出秩序美和整齐美，给人以井然有序的深刻印象，最能收到良好的视觉效果。

在设计中，重复是一种最基本的表现形式，具有表现手法简单、视觉效果显著、适合大面积使用等特点，可以用于包装纸、壁纸、地板革、纺织品、现代雕塑、建筑设计、服装设计、环境设计、广告设计或一些设计作品的底纹处理等。

3. 重复构成的形式

重复构成是在重复的骨格中设计基本形，因此画面的变化基本集中在如何编排基本形上。主要的手法有：基本形的重复排列，重复基本形正负交替排列，基本形在方向、位置上的有序变化，重复基本形的错位排列，等等。

重复基本形的构成形式，基本有以下三种。

（1）单体基本形的重复　单体基本形的重复即某个基本形作为一个基本单位的基本形而反复排列，包括：基本形的正负交替排列，基本形按同一方向的并列排列，基本形的交替正反排列，基本形的交替横竖排列，基本形局部群化排列（集中若干个基本形，构成具有独立性质的群体），基本形局部群化＋空格排列，等等。

（2）单元基本形的重复　单元基本形重复构成，是指将单元基本形进行规律或自由排列组合的重复构成形式。也就是说，它是在单体基本形重复构成的基础上进行的更加灵活自由的重复组合：既可以打破规律性骨格进行1/2错位或1/3错位排列，也可以进行倾斜排列或是自由排列，还可以在规律性骨格之内添加几何形分割或是任意线条的分割，以增加重复构成的复杂性、灵活性和多样性。

（3）近似基本形的重复　近似基本形重复构成，是指将近似基本形进行规律或自由排列组合的重复构成形式。近似基本形重复构成的最大特色是基本形的各不相同增加了重复构成的多样性和变化性。近似基本形的重复，分为有规律排列和自由排列两种组合形式。有规律排列的方式，与单体或单元基本形的排列方式大体相同；自由排列的方式，则会更加灵活和自由，只要画面内容表现充分，任何排列形式都在许可范围之内。

在基本形表现过程中，可以在整个画面当中增加一两个圆形、方形、菱形或其他几何形作为分割线，通过着色时形内、形外的黑白色彩转换丰富画面内容；还可以增加灰色，利用黑、白、灰三种色彩层次表现重复效果。灰色可以直接采用黑色和白色相混的方法来获得，也可以采用密集的黑点或黑色的线条来表现。它可以丰富构成内容，增加构成效果的视觉感染力。

4. 重复构成的要点

重复构成要注意以下要点：

（1）基本形要简洁　基本形一定要简洁、大方、易于制作，形态应粗壮有力，视觉效果才好；要避免琐碎的、细小的、尖角类的形态。基本形的设计既要美观，又要考虑相互衔接后的状态，以及正负形的设置。因为重复构成后的基本形在相互衔接时会出现形态

的转化和变异，产生新形态。

（2）重复要有规则　尽管重复的基本形可以按照同一方向、正反方向、局部群化、相互交错或自由组合等方式进行排列，但无论怎样排列，都不能杂乱无章。"章"就是规则，重复的规则就是画面整体视觉效果的错落有致和形态的不偏不倚。

5. 课题训练

训练课题：重复构成。

课题要求：选择一种代表性造型元素，根据稳定性原理来表现重复构成。

课题解析：选择的基本形不宜太简单；做重复构成时，单元构成次数也不应太少。注意把握重复构成所呈现的审美意蕴，要具有很好的创意性。

6. 重复构成作品

重复构成作品如图 2-48 ～图 2-57 所示。

图2-48　单体的重复构成（一）

图2-49　单体的重复构成（二）

图2-50　单体的重复构成（三）

图2-51　单体的重复构成（四）

图2-52 单体的重复构成（五）

图2-53 单体的重复构成（六）

图2-54 单元的重复构成（一）

图2-55 单元的重复构成（二）

图2-56 近似的重复构成（一）

图2-57 近似的重复构成（二）

2.3.2 近似构成

近似构成是指将形状、大小、色彩、肌理等方面有共同特征的基本形，排列在一定的骨格框架中，形成大同小异的变化。

1. 近似构成的特征

德国的哲学家和数学家戈特弗里德·威廉·莱布尼茨（Gotfried Wilhelm Leibniz，1646—1716年）曾提出"世界上没有两片完全相同的树叶"，这说明世界上没有完全相同的事物，绝对的重复是不存在的。如双胞胎，即使非常相像，却仍然有细微的不同。

人们将同类别却不完全相同的事物称为近似。近似就是相似和相近的形态进行有规律的排列组合，是重复构成的轻度变化，体现出多样统一的美学法则。与重复构成相比，它具有更活泼、更生动等视觉效果。近似构成的优点是能避免重复构成的呆板和单调，使画面富有变化但又统一协调。近似构成可通过对基本形或骨格进行近似的变化设计来实现。

2. 近似构成的形式

基本形的近似变化方法主要有以下几种：①对基本形进行方向、正负形、大小的轻度变化；②用种类相同、形状不同的近似物象进行有序的排列；③用近似的形态进行组合；④物体在空间中产生的透视变化呈近似形态；⑤形态的伸展与压缩产生近似形。下面将结合学生的优秀设计作品来展示这些变化方法的具体应用。

骨格的近似变化方法主要是指骨格单位的形状、大小、宽窄和方向的变化，形成一种半规律性骨格，通过对骨格的分割，实现既有变化又大致统一的效果。

3. 近似的方法

近似构成是在重复构成的基础上对基本形的形象、大小、排列和色彩等因素进行编排设计，方法有以下几种：①形象近似；②大小近似；③排列近似；④色彩近似；⑤形象处理近似；⑥表面肌理近似；⑦近似基本形，重复基本形的轻度变异就是近似基本形；⑧近似骨格，骨格单位在形状和大小方面不是重复而是近似时，就属于近似骨格。

4. 近似的要求

相同的内容占主体，差异的内容占少数。

5. 课题训练

训练课题：近似构成。

课题要求：选择一种或多种近似的方式，利用具象造型元素，根据稳定性原理来表现近似构成。

课题解析：注意把握近似构成所呈现的审美意蕴，要有很好的创意性。

6. 近似构成作品

近似构成作品如图 2-58 ～图 2-67 所示。

图2-58　近似构成（一）

图2-59　近似构成（二）

图2-60　近似构成（三）

图2-61　近似构成（四）

图2-62　近似构成（五）

图2-63　近似构成（六）

图2-64 近似构成（七）

图2-65 近似构成（八）

图2-66 近似构成（九）

图2-67 近似构成（十）

2.3.3 特异构成

　　特异构成是建立在重复或近似基础上的一种有规律的变化，即在一些有规律排列的整体形态中，进行局部形态上的突破性构成。特异就是规律的突破，是指在整体有秩序的安排中，出现一些异质形象，有意地打破整体秩序。这些个别的、与整体秩序不符的形象显得很突出，目的是突破规律的单调感，增加动感和趣味。

1. 特异构成的特征

特异构成的优点是能改变重复构成的单调感，形成画面的视觉焦点，营造一种惊喜或刺激。与近似构成中"轻度的变化"以及渐变构成中"循序渐进的变化"相比较，特异构成的变化是一种"突然的变化"，常常令人意外但又不乏趣味性。

特异构成主要具有三方面特征：一是同一基本形连续地或是有一定规律地反复出现，并占据画面大部分面积；二是画面局部形态与整体秩序不符，出现变异，并因此成为视觉中心；三是局部变异形态与画面其他部分内容相互关联，形态相互对比。

生活中特异的现象有很多，如羊群中的牧羊人、浪花中的礁石、球员争夺的篮球、文字中的一幅插图、星空中的一轮明月、鲜花丛中的几只蝴蝶。人们常说的"鹤立鸡群""万绿丛中一点红"就是典型的特异。

特异表现的是相同当中的不同、平静当中的突变。变异之处最能引起人们的注意，有着十分突出的视觉效果。

在设计中，特异是重复构成的一种特殊形式，也是经常运用的表现手段，具有手法简便、视觉效果显著、易于突出设计主题、增加设计趣味等优点，广泛用于广告设计、书籍设计、招贴设计、现代雕塑、服装设计、环境设计等。

2. 特异构成的形式

特异构成的变化主要集中在对基本形的设计上，方法有以下几种：①对基本形进行大小变化；②大部分基本形按一定方向排列，少数个别基本形改变方向；③大部分基本形为重复、近似的形态，其中有一个明显不同于其他形态；④利用少量的鲜明色彩凸显某一个形态，以此与其他形态形成对比。

（1）大小特异　在相同基本形的构成中，局部基本形变大或变小，与其他部分形成鲜明反差。但要注意变异基本形的大小要恰当，对比不能不明显，也不能太悬殊。

（2）形状特异　在相同基本形或近似基本形中，出现一部分变异的形状，形成差异对比。

（3）形象特异　在相同形象的构成中，局部某一形象出现变异，与其他形象形成反差。

（4）色彩特异　在同类色彩的构成中，局部基本形的色彩与其他基本形的色彩，出现鲜明对比。

（5）骨格特异　在规律性骨格中，局部骨格在形状、大小、方向、位置等方面发生变异。

（6）方向特异　在基本形保持方向一致的排列中，少数基本形在方向上出现逆转，与其他部分形成对比。

3. 特异的分类

（1）规则排列中的特异　是指相同基本形或骨格线有规律地重复排列、局部基本形出现变异的构成。基本形或骨格线的重复排列，可以按照横向、纵向、斜向或横竖交错等方

式进行，还可以在画面中故意空留一部分空间，以增加画面的活泼气息。

（2）自由排列中的特异　是指相同基本形、近似基本形或骨格线，根据构成主题的需要自由排列组合，局部基本形产生变异的构成。自由排列中的特异构成，其最大的特点就是画面的生动活泼和创意的无拘无束。但重复基本形不能少于六个，否则特异的含义就会发生变化。

4. 特异构成的要点

1）特异就是在规律的骨架及基本形中，出现了不规则的变异骨架和基本形。变化的小部分元素与大的整体虽然要有对比，但相互之间也要有一定的联系，这样才能使这一小部分特异不会让人感觉不和谐。

2）特异要素的面积要小，数量要少（甚至只有一个），这样才能形成视觉中心。在整体规律中，特异的程度可大可小，要依照具体设计时的要求确定。

3）特异要引人注意。特异构成的意义，在于变异之处的引人注目。因而，变异基本形要在大小、色彩、内容等方面与重复基本形有所区别，不能过于相似。变异所处的位置，既不能太靠画面边上，也不能放在正中央。

4）内容要生动有趣。特异构成要有内涵，不能满足于基本形的简单变异。变异基本形与重复基本形之间应该是矛盾统一的关系，要在事物表面的对立当中发掘深层意义，或是一种趣味或是一种哲理或是一种调侃等，都能使画面充满活力和魅力。

5. 课题训练

训练课题：特异构成。

课题要求：以任意构成方式做特异构成，应准确体现特异概念的运用。

课题解析：注意把握特异构成所呈现的审美意蕴，要具有很好的创意性。

6. 特异构成作品

特异构成作品如图 2-68 ～图 2-77 所示。

图2-68 特异构成（一）

图2-69 特异构成（二）

图2-70　特异构成（三）

图2-71　特异构成（四）

图2-72　特异构成（五）

图2-73　特异构成（六）

图2-74　特异构成（七）

图2-75　特异构成（八）

图2-76 特异构成（九）

图2-77 特异构成（十）

2.3.4 渐变构成

渐变是指基本形或骨格逐渐地、有规律地循序变动，具有很强的节奏感、韵律感。它的关键特征是变化，并且是图形或骨格的逐渐变化。渐变不仅指形体外轮廓的变化，还指位置、大小、方向等因素的变化。同时，由一个造型向另一个造型逐渐变化也是渐变构成的方法之一。

1. 渐变构成的特征

渐变构成的主要特征：一是基本形、骨格或是形象按一定规律逐渐变化；二是形态的有秩序变化，产生强烈的节奏感和韵律美；三是符合数学数列的部分原理，有一定的空间感和现代感。

渐变是生活中的一种自然现象，如物体的近大远小、动植物的生长过程、水中的涟漪以及霓虹灯的闪烁等。渐变表现的是一种循序渐进、有规律、有秩序的变化过程。渐变，能够让人感受到秩序的魅力和节奏的美感。

在设计中，渐变也是重复构成的一种特殊形式，它的美不仅体现在形态的渐次变化上，而且能让人感受到空间、时间、距离、数理等概念的意义。渐变的表现手段具有节奏感强，现代化、机械化程度高，视觉效果显著，易于印刷制作等优点；广泛用于广告设计、书籍设计、招贴设计、环境设计当中。

2. 渐变构成的形式

渐变构成的变化主要集中在对基本形的设计上，方法有以下几种：

（1）基本形渐变，骨格也渐变　把渐变的基本形安排在空间均等的骨格当中，得到的是不等量的、基本形相近似的渐变效果。

（2）基本形不变，骨格渐变　基本形的形状不变，而骨格发生渐变，结果就是基本形保留得有多有少。

（3）基本形渐变，骨格也渐变　基本形大小渐变，骨格也随之渐变。两者同时渐变，浑然一体，构成的空间感十分强烈。

（4）没有基本形，只渐变骨格线　表现手法有两种：一是全部由骨格线组成，二是用颜色填充骨格线分割的空间。

（5）双关图形渐变　利用正负形交错的手段，把两个图形相互穿插在一起，构成双关图形形象。

（6）基本形渐变　没有骨格的构成，适合于基本形渐变。

3. 渐变的类型

（1）形状渐变　形状渐变是指一个基本形渐变到另一个基本形。基本形可以由完整渐变到残缺，也可以由简单渐变到复杂、由抽象渐变到具象。

（2）方向渐变　方向渐变是基本形由一个角度渐变到另一个角度的过程。

（3）位置渐变　位置渐变是指基本形与骨架或与另一基本形之间的距离渐次地变密或变疏。

（4）大小渐变　基本形由大到小或由小到大地渐变排列，会产生近大远小的深度及空间感。

（5）骨格渐变　骨格有规律变化，使基本形在形状、大小、方向上也发生变化。

（6）形象渐变　形象渐变是由一个形象渐变到另一个形象的过程。

4. 渐变构成的要点

渐变构成的要点如下：

（1）手法要灵活　渐变的方式、手段、内容十分丰富，既可以追求单纯的形态渐变效果，也可以多种手法并用，追求画面表现的灵活和丰富。

（2）空间要拉大　渐变如果符合数学数列的计算结果，渐变的效果就会更加顺畅，美感更强。例如：斐波那契数列值，{1，2，3，5，8，13，21，…}（第三个数是前两个数之和）；佩尔数列值，{1，2，5，12，29，70，169，…}（前一项乘2，再加上再前一项，依次计算）。这些数列计算方法简便，可以用来辅助设计。当然，构成应该更加注重自己的直觉，不使用数列也能创造出佳作。需要注意的是，要把骨格线的间距拉开，让疏的更疏、密的更密，才能获得良好的视觉效果。

5. 课题训练

训练课题：渐变构成。

课题要求：选择一个时尚造型元素，根据稳定性原理来表现渐变构成。

课题解析：选择的基本形不宜太简单；做渐变构成时，单元构成次数也不应太少，注意把握渐变构成所呈现的审美意蕴，要具有很好的创意性。

6. 渐变构成作品

渐变构成作品如图2-78～图2-87所示。

图2-78　渐变构成（一）

图2-79　渐变构成（二）

图2-80　渐变构成（三）

图2-81　渐变构成（四）

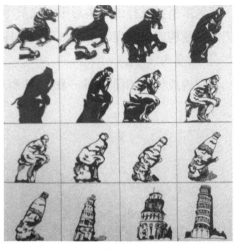

图2-82　渐变构成（五）

图2-83　渐变构成（六）

图2-84　渐变构成（七）

图2-85　渐变构成（八）

图2-86　渐变构成（九）

图2-87　渐变构成（十）

2.3.5　发射构成

发射是特殊的重复和渐变，是基本形或骨格单位环绕一个或多个中心向外散开或向内集中。发射构成的元素是发射点和发射线。发射点，即发射中心，是焦点所在；发射构成的发射点，可以是一个，也可以是多个；可以在画面内，也可以在画面外。发射线，即骨格线；发射线在方向上有离心、向心、同心的区别，在状态上有直线、曲线、折线的区别。

1. 发射构成的特征

发射具有两个基本特征：一是发射具有强烈的聚焦，焦点通常位于画面中央或偏于一侧；二是发射具有很强的动感，或是由四周向中心集中，或是由中心向四周扩散。

发射是一种常见的自然现象，如太阳的光芒、植物的叶脉、盛开的花朵、蜘蛛的丝网、爆炸的瞬间、石头落水的涟漪等。发射具有很强的空间速度感、辐射感和方向感，所有的形象均向中心集中，或由中心散开，可以产生强烈的视觉效果。在设计中，发射具有重复和渐变的某些特征，是一种特殊的重复或是一种特殊的渐变。发射所独有的聚焦特性，常常成为现代设计作品中的亮点，被广泛用于广告设计、书籍设计、招贴设计、环境设计、建筑设计、装饰雕塑之中。

2. 发射构成的种类

根据发射方向的不同，发射构成在构成形式上又有各自不同的表现形态，归纳起来有离心式、向心式、同心式、多心式、螺旋式、移心式等形式。在实际设计中，常将多种形式结合运用。

（1）离心式　离心式是指基本形由中心向外扩散，发射点一般在画面中心，有向外运动感。离心式发射是一种发射点在中央部位，发射线向外方向发射的构成形式，是应用较多的一种发射形式。该构成形式的特点是基本单元从中心或附近开始向外面扩散。常用骨格线有直线、曲线、折线、弧线等。

（2）向心式　向心式是指基本形由四周向中心聚拢的构成形式。发射点多在画面之外，具有反向聚集的视觉效果。聚集点如同磁石，具有强大的磁场和吸引力，能够将周边的形态都吸引、聚拢过来。与离心式发射相比，向心式是运用较少的发射表现形式。

（3）同心式　同心式是指发射点从一点向外逐渐扩展，基本形形成层层环绕的状态。同心式发射是以一个焦点为中心，基本单元一层一层地围绕着同一个中心展开，骨格线形之间的间隔可等宽、渐变或宽窄随意变化。常用骨格线有圆形、方形、螺旋形等。

（4）多心式　多心式是指画面有多个发射点或集合点，形成多个发射中心。在一幅

作品中，以数个点为中心进行发射，有些发射线互相衔接，组成单纯性的发射构成。这种构成的效果具有明显的起伏状态，空间感较强。该构成形式的特点是画面有两个以上的中心，基本单元依托这些中心以放射群形式体现。

（5）螺旋式　螺旋式是指基本形按照旋绕方式排列，旋绕的基本形逐渐扩大形成螺旋状态。

（6）移心式　移心式是指发射点根据需要，按照一定的动势，有秩序地渐次移动位置，形成有规律的变化。

3. 发射构成的要点

（1）注意画面的丰富性　发射的方向性、规律性很强，但也容易出现单调、简单的结果，因此一定要注意画面表现内容的丰富性。例如，单一形式表现时，形态数量要多，结构也应复杂一些，可以利用线的疏密、交叉、叠压等手段，多层次地表现主题。多种形式综合表现时，则要注意画面的统一和整体感，形态数量仍然要多，结构却未必复杂。丰富往往在于形态相互关系的巧妙安排和整体布局的合理。

（2）要避免形态的凌乱　由于发射构成具有内容及形式的多样性，因而就容易出现形态简单拼凑、杂乱无章的构成结果。避免形态凌乱的方法就是尽可能地少使用不同的形态，如果要运用不同性质的形态，一定要让它们服从画面整体效果的需要，画面整体效果和有秩序的组织是构成画面和谐效果的关键。

4. 课题训练

训练课题：发射构成。

课题要求：以任意构成方式进行发射构成练习，应准确体现发射概念的运用。

课题解析：注意把握发射构成所呈现的审美意蕴，要有很好的创意性。

5. 发射构成作品

发射构成作品如图 2-88 ～图 2-97 所示。

图2-88　发射构成（一）　　　　　图2-89　发射构成（二）

图2-90 发射构成（三）

图2-91 发射构成（四）

图2-92 发射构成（五）

图2-93 发射构成（六）

图2-94 发射构成（七）

图2-95 发射构成（八）

图2-96　发射构成（九）

图2-97　发射构成（十）

2.3.6　肌理构成

　　肌理又叫质感，是指物体表面的纹理，即物质内在质地构造的外在反映，也是形象的表面质感。"肌"指皮肤；"理"指纹理，质感，质地。不同的质地有不同的物质属性，有不同的肌理形式，能使人产生多种感觉。例如，干和湿，平滑和粗糙，软和硬。肌理一般分为视觉肌理和触觉肌理。

　　1. 肌理构成的特征

　　肌理构成的主要特征：一是强调不同肌理的视觉美感表现，忽视图形在其中的意义；二是在注重不同肌理的相互对比的同时，注重对肌理的了解和认识过程。

　　不同的物质都有不同的特质属性，因而也就有其不同的外表肌理形态。不同物质表象的肌理形态，传递着不同的信息。自然界中的各种物体，有的柔软，有的粗糙，有的光滑，有的细腻。例如，同为建筑材料的钢筋、水泥、砖瓦、土坯、石头、沙子等，表面纹理就各不相同。人的皮肤纹理也会反映出不同性别、不同年龄和不同的生活经历。

　　在现代设计中，"天人合一"的哲学思想和"回归自然"的设计理念已经深入人心。设计与自然的密切结合，是现代设计的显著特征和发展趋势。肌理源于自然，带有较多自然的气息和原生态的痕迹。它与现代设计的巧妙结合可以使设计作品或是产品带有更多的

温情，更符合人性的需要。因此，肌理广泛地应用于工业产品设计、视觉传达设计、家居纺织品设计、园林设计、汽车设计等。

2.肌理构成的形式

（1）视觉肌理 视觉肌理是对物体表面特征的认识，是手触摸不到而只能用眼睛看到的肌理。它和形状、色彩同等重要，是构成美的关系的重要因素。视觉肌理制作有多种方法，如绘写、拓印、熏炙、刻刮、渲染、拼贴等。

（2）触觉肌理 用手触摸感知的、有凹凸起伏的肌理为触觉肌理。若在适当的光源下，眼睛也可看到触觉肌理。

3.肌理构成的方法

肌理的表现手法多种多样，可以用钢笔、毛笔、圆珠笔、炭笔、水笔、蜡笔等勾画出各种不同的肌理；可以用一些特殊的方法和手段来制作肌理，如喷绘、摩擦、浸染、冲淋、熏烤、拓印、堆贴、剪刻、撕裂、渲染等；还可以利用许多材料来制作肌理，如木材、石头、玻璃、塑料、纱布、油漆、海绵、纸张、铁丝等。只要能够获得全新的肌理效果，工具、方法，可以不计较材料。具体手法如下：

（1）笔绘法 笔绘法是指用笔自由绘画或有规律地绘制。形象越小、间隔越密，效果越好。

（2）拓印法 拓印法是指用纸张、布料、海绵等材料蘸色，并打印在画面上。

（3）对印法 对印法是指在布料、纤维板等带有粗糙纹理的材料上涂色，趁湿与画面对印。

（4）喷绘法 喷绘法是指用牙刷蘸色，在金属网或笔杆上拨动，颜色就会呈雾状喷在画面上。

（5）酒精法 酒精法是指把黑色水粉色平涂在画面上，趁湿滴上酒精。

（6）烟熏法 烟熏法是指把纸张放在蜡烛的火苗上熏烤，再一块块粘贴在画面上。

（7）蜡笔法 蜡笔法是指用蜡笔或油画棒先在画面上勾画，再平涂水粉色。

（8）拼贴法 拼贴法是将画报纸折叠成扁条或圆条状，再经编织组合粘贴在画面上。

（9）综合法 综合法是将两种以上的肌理制作手法，用在一种肌理的制作上。

（10）电脑制作 利用电脑中的 Photoshop 等软件进行制作，可以获得更多的肌理效果。

4.肌理构成的要点

肌理构成的要点如下：

（1）重在肌理效果的表现 肌理构成的概念与其他构成的概念含义大不相同。其他构成的含义是创作一幅画；而肌理构成的含义是制造一种或多种纹理，更具有机械加工的某些特点。因此，肌理的纹理制作要求工整、细致，这样才能充分表现肌理的美感。肌理制作还要去掉画面边角处的空白，把画面涂满，就像在一大块物体表面提取了一小块"肌理样板"一样，以表现肌理可以无限复制的特性。

（2）重在制作手法的创新　制作肌理的方法、手段是无穷无尽的，需要发挥每个人的聪明才智，大胆去创造。制作手法的创新体现了人的创造能力，制作手法越多样、制作效果越新奇，构成的质量就越高。

5. 课题训练

训练课题：肌理构成。

课题要求：充分运用不同的工具、不同的表现方法，创造有肌理感的各种可能的图形。

课题解析：尝试对不同材质、肌理效果的开发，尝试对不同的图形形态的开发，并尝试对它们之间合理的组合关系的开发。探索如何能创造出不同质地感的肌理，又如何使它们不仅仅停留在一般的质地、肌理上，而是提高整体画面效果的方法。

6. 肌理构成作品

肌理构成作品如图 2-98 ~图 2-107 所示。

图2-98　肌理构成（一）

图2-99　肌理构成（二）

图2-100　肌理构成（三）

图2-101　肌理构成（四）

图2-102 肌理构成（五）

图2-103 肌理构成（六）

图2-104 肌理构成（七）

图2-105 肌理构成（八）

图2-106 肌理构成（九）

图2-107 肌理构成（十）

2.3.7　空间构成

自然形象存在于实际空间中，是实际的立体形象。不同的距离、不同的角度、不同的编排、不同的光线，都呈现出不同的效果。这些自然形象表现是立体的，是最直接的三次元空间。当形象表现为平面时，则是二次元空间，自然的空间是立体的，而平面的空间是通过形象来表达的，是人把对客观生活中所有存在的空间感，都通过形象转化到平面上，是人的知觉的表达，视觉里的立体是虚幻的。

1. 空间构成的特征

空间具有三个基本特征：一是在只有长和宽的二维空间中，出现三维（厚度、深度）的视觉效果；二是空间只是一种假象，三维空间是形态构成造成的视觉错觉，其本质还是平面的；三是三维空间感与立体感常常相依共存。

世界万物乃至整个宇宙，都存在于具有长度、宽度和深度的三维空间之中。人物、动物、植物，也包括建筑、汽车、家具或家用器皿等人造物，都是立体的，拥有长度、宽度和深度，并占有一定的三维空间。

在平面设计中，空间是一种深度感，是就人的视觉而言的，并非指真正的空间。但这种视觉上的深度感，却可以反映真实的空间世界，并可以自由地创造和表现"第二个自然"。空间的表现可以突破画面二维空间的限制，创造虚拟的三维空间；还可以利用三维立体表现的厚重感，增加作品的张力和视觉冲击力。空间构成被广泛用于标志设计、广告设计等方面。

2. 空间构成的形式

（1）图形重叠　一个图形重叠到另一个图形上面，就会产生一前一后或一上一下的感觉，产生空间感。

（2）大小变化　根据透视的近大远小的原理，面积大的图形会感觉近，面积小的图形会感觉远。图形的大小变化也会产生空间感。

（3）倾斜变化　图形的倾斜状态也会产生一种空间感，对倾斜图形进行不同角度的连续排列，能加强空间效果。

（4）弯曲变化　图形的弯曲变化也会产生有深度感的起伏效果。

（5）投影效果　投影本身就是空间的一种反映，投影的利用可以形成视觉上的空间感。

（6）立体塑造　立体塑造是指利用立体形象做表现的空间构成形式。在真实空间里，当同时看到一个物体的三个面时，就会产生方形体的立体感。长方体、圆柱体、球体、锥

形体等立体观感也很强烈。由于立体的物体本身就拥有厚度和体积感，因而塑造立体的物体形象也就等于在创造空间。

（7）面的连接　生活中，面的连接可以构成立方体，面的弯曲可以构成圆柱体。因此，多个面的不同角度连接也会具有立体感和空间感。

（8）疏密变化　密集的、间距小的线或形态，会感觉远；松散的、间距大的线或形态，会感觉近。

3. 矛盾空间的构成

矛盾空间的形成往往是故意违背透视原理，有意制造矛盾的结果。矛盾的产生在于空间中存在的不合理性，但却不能立即找出其矛盾所在，从而引发观众的兴趣，增加画面视觉感染力。矛盾空间的构成主要有以下两种方法：

（1）共用面　将两个不同视点的立体形以一个共用面紧紧地联系在一起，以此构成视觉上的既是俯视又是仰视的空间结构，有一种透视变化的灵活性。

（2）矛盾连接　利用直线、曲线、折线在平面中空间方向的不定性，将形体矛盾连接起来。

4. 空间构成的要点

（1）创意要有空间想象　空间构成重在表现画面的深度感，因此要努力从形态的叠压、前后、远近、透视等方面的关系去构想。可以把某些自然状态、生活体验加以提炼，再经过艺术夸张、变形和重组，创造出全新的画面空间形象。

（2）表现内容要有主体　良好的空间视觉形象一般由主体和从属两部分构成，缺少了其中的任何部分，画面效果都会变得单调和平淡。主体常常是画面的视觉中心，是主要的表现内容；从属常常是画面主体内容的补充，起到衬托和充实主体的作用。

5. 课题训练

训练课题：空间构成。

课题要求：以任何构成方式做空间构成，应准确体现空间概念的运用，完成二次元对三次元的实现。

课题解析：注意把握空间构成所呈现的审美意蕴，要具有很好的创意性。

6. 空间构成作品

空间构成作品如图 2-108 ～图 2-113 所示。

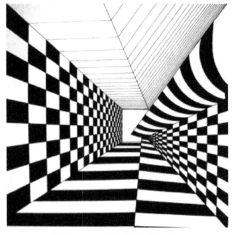

图2-108 空间构成（一）

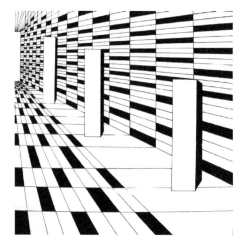

图2-109 空间构成（二）

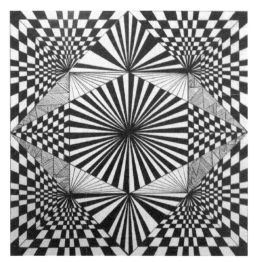

图2-110 空间构成（三）

图2-111 空间构成（四）

图2-112 空间构成（五）

图2-113 空间构成（六）

第3单元　色彩构成

色彩构成主要具有以下三方面特征：①由两种以上色彩组成；②带有一定的目的性；③符合形式美的原则。

色彩构成与色彩设计常常密不可分，某些情况下色彩构成就是色彩设计的同义词，是色彩设计的基础和前奏。色彩构成与色彩设计的区别就在于是否适合功能的需要。色彩设计强调功能，要适合于使用的需要，注重设计的结果；色彩构成却常常忽略功能，并不强调如何去使用，而注重构成的过程。

色彩构成教学训练是平面、色彩和立体三大构成之中的重要组成部分，与平面构成、立体构成既相辅相成又相对独立，有自己较为完整的教学体系。色彩构成课程的教学，主要达到以下 5 个目标：①对色彩敏感，色彩美感基本形成；②能熟练把握色彩元素的特性；③树立全新的色彩设计理念；④具备色彩设计创新意识和创造能力；⑤具有熟练调色、配色的能力和水平。

3.1　色彩基础知识

3.1.1　色彩原理

1. 光与色

没有光也就无所谓色。人总要借助光，才能看见物体的形状和色彩，从而获得对客观世界的认识。

1666 年，英国物理学家牛顿（Isaac Newton）做了一个非常著名的三棱镜实验（见图 3-1），由此揭开了色彩的奥秘，也使人们产生了"物体色彩是光"的概念。这一实验是：把阳光引入暗室，使阳光通过三棱镜再投射到白色屏幕上。结果白色的光线被分解成红、橙、黄、绿、蓝、紫 6 色彩带。牛顿据此推论出太阳白光是由这 6 种颜色的光混合而成。

光，在物理学上是一种客观存在的物质，是一种电磁波，具有许多不同的波长和振动频

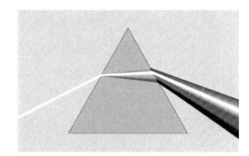

图3-1　三棱镜实验

率。并不是所有的光都有色彩，只有波长在 380nm 至 780nm 之间的电磁波才有色彩，称为可见光。可见光的光谱范围如图 3-2 所示。其余波长的电磁波都是人的眼睛看不到的光，统称为不可见光。

| 780nm | 610nm | 590nm | 570nm | 500nm | 450nm | 380nm |

图3-2　光谱范围

色彩的产生，是由于物体都能有选择地吸收、反射或是折射色光。光线照射到物体之后，一部分光线被物体表面所吸收，另一部分光线被反射，还有一部分光线穿过物体被透射出来。也就是说，物体表现了什么颜色就是反射了什么颜色的光。色彩，也就是在可见光的作用下产生的视觉现象。

可见光刺激人的眼睛后能引起视觉反应，使人感觉到色彩和知觉到环境。人们看到色彩要经过光——物体——眼睛——大脑的过程，即：物体受光照射后，其信息通过视网膜，

经过神经细胞的分析，转化为神经冲动，再由神经传达到大脑的视觉中枢，才产生了色彩感觉。

2.光源色、物体色、固有色

（1）光源色 人们看到的物体的色彩，总是在某种光源下产生的，经常会受到光源色色彩倾向的影响。

同一物体在不同的光源下将呈现不同的色彩，例如一张白纸在白光照射下呈白色，在蓝光照射下呈蓝色，在红光照射下呈红色，等等。通常情况下，电灯光偏黄，日光灯偏青；阳光偏浅黄，月光偏青绿。如图3-3所示，在室内自然光的条件下，由于自然光的影响，物体的色调偏冷（见图a）；光源改变为普通灯泡后，画面变成了暖色调（见图b）；主要光源略微偏绿，则整个画面调子随之改变（见图c）。

a) b) c)

图3-3 不同光源色下的物体呈现不同的色彩状态

光源色的光亮强度对物体色彩也会产生影响：强光照射下的物体色彩会变淡；弱光照射下的物体色彩会变模糊灰暗；只有在中等强度的光线照射下，物体色彩才会最清晰，色彩变化最小。

（2）物体色 物体色是指光源色经过物体有选择的吸收和反射，反映到人的视觉中的光色感觉。物体本身并不发光，但都具有对各种波长的光有选择地吸收、反射或投射的特性。因而，形成了千变万化的各不相同的物体色彩。也就是说，物体色是指在不同色彩环境下物体呈现出的不同色彩状态。

物体大体分为不透明体和透明体两类，不透明体所呈现的色彩，是由它所反射的色光决定的；透明体所呈现的色彩，则是由它所透射的色光决定的。一个不透明物体，如果能反射阳光中的所有色光，它就是白色的；如果能吸收阳光中的所有色光，它就是黑色的；如果能反射阳光中的红色色光，吸收其他色光，它就是红色的；如果能反射阳光中的绿色色光，吸收其他色光，它就是绿色的。一个透明物体，如果能透射阳光中的所有色光，它就是白色的；如果能透射阳光中的蓝色色光，吸收其他色光，它就是蓝色的。也就是说，物体把与本色不相同的色光吸收，把与本色相同的色光反射或透射出去。反射出的色光刺激人的眼睛，眼睛所看到的色彩就是该物体的物体色，其他被吸收的色光都变成了该物体的热能。

（3）固有色　通常，人们习惯于把阳光下物体呈现的色彩效果总和称为固有色。同时，固有色也是人们对于物体色彩经过提炼和高度概括的结果。

其实，生活中物体所呈现的色彩并非固定不变，经常会受到光源色和环境色的影响如图3-4所示；衬布颜色的不同直接影响物体颜色的变化，在不同色彩环境下物体呈现出不同的色彩状态。画家常常否认固有色的存在，更加注重光源色和环境色对物体色彩的影响，因为，他们需要"真实"地再现和表现自然。设计师则十分强调固有色的重要性，因为固有色要比物体色更概括和凝练，更能反映事物的本质，更能简洁准确地传达设计色彩信息。

图3-4　不同色彩环境下的物体呈现不同的色彩状态

3.1.2　色彩属性

1. 色光三原色

1802年，英国生理学家托马斯·杨（Thomas Young）根据人眼的视觉生理特征，提出了新的三原色理论。他认为色光三原色并非红、黄、蓝，而是红、绿、紫。此后，人们才开始认识到色光与颜料的原色及其混合规律是有区别的两个系统。

色光三原色由朱红光、翠绿光、蓝紫光组成。这三个色光都不能用其他别的色光相混

而生，却可以互混出其他任何色光。如：朱红光＋翠绿光＝黄光，翠绿光＋蓝紫光＝蓝光，朱红光＋蓝紫光＝紫红光，朱红光＋翠绿光＋蓝紫光＝白光，如图3-5所示。

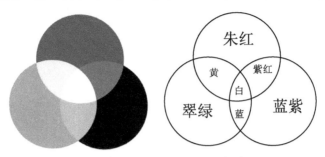

图3-5　色光三原色、相混和互补色关系

2. 色料三原色

在水粉色中，三原色是大红（品红）、柠檬黄、湖蓝。

色料三原色中，两种原色相混得到的是间色。如：红色＋黄色＝橙色，黄色＋蓝色＝绿色，红色＋蓝色＝紫色。三种原色按一定比例相混时，所得的色是复色，如：红色＋黄色＋蓝色＝黑灰色（暗浊色），如图3-6所示。复色也包括各种彩色之间的多次混合，属于第三次色，纯度较低，均含有不同程度的灰色成分。在设计中，复色占有的比重最大，这是因为复色的色彩既丰富又含蓄，并具有很强的稳定性，更符合人们对色彩的多重需要。从严格意义上讲，复色也包括原色与黑色、白色、灰色相混所得到的各种灰色。

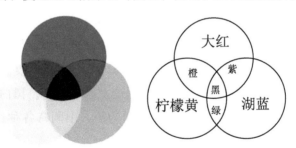

图3-6　色料原色、间色和复色的关系与色料三原色图示

3.1.3　有彩色系、无彩色系、互补色、色立体与色彩模式

尽管大自然中的色彩千变万化、丰富多彩，但是归纳起来只有两大类：彩色系和无彩色系。

1. 彩色系

彩色系是指包括在可见光中的所有色彩，它以红、橙、黄、绿、青、蓝、紫为基本

色，如图 3-7 ～图 3-8 所示。基本色之间不同量的混合，基本色与无彩色之间的不同量的混合等，所产生的众多的色彩都属于彩色系。彩色系中的各种彩色的性质，是由光的波长和振幅决定的。波长决定色相；振幅决定色调，包括明度和纯度。彩色系中的任何一种颜色，都具有色相、明度和纯度三种属性。

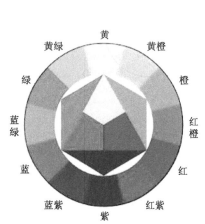

图3-7　伊顿12色色相环　　　　　　　　　　　　图3-8　由7种基本色演变出各种色彩

2. 无彩色系

无彩色系是指黑色、白色及由黑白两色相混而成的各种深浅不同的灰色系列。其中黑色和白色是单纯的色彩，而由黑色、白色混合形成的灰色，却有着各种深浅的不同。按照一定的变化规律，由白色渐变到浅灰、中灰、深灰直到黑色构成的系列，在色彩学中被称为黑白系列。无彩色系中的颜色只有一种基本性质——明度。它们不具备色相和纯度的性质，也就是说，它们的色相和纯度在理论上都等于零。黑白系列中由白到黑的变化，可以用一条垂直轴表示，一端为白，一端为黑，中间有各种过渡的灰色，如图 3-9 所示。

无彩色尽管没有彩色那样鲜艳靓丽，却有着彩色无法替代和无法比拟的重要作用。生活中的色彩，纯正的颜色毕竟只占少数，更多的彩色都在不同程度上或多或少地包含了黑、白、灰色的成分。生活和设计的色彩，也因此变得丰富多彩。

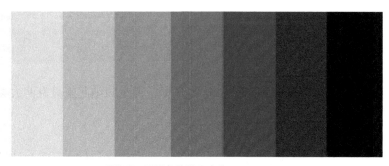

图3-9　无彩色的明度变化

3. 互补色

如果两种色光相混合，其结果为白光，那么这两种色光就称为互补色光。

如果两种颜色按一定比例相混合，其结果是无彩色的黑、灰时，那么这两种颜色就称为互补色。

在三原色中，一个原色与其他两种原色相混得出的间色之间的色彩关系，也称为互补关系。这个原色与这个间色之间，就是互补色。这样的互补色共有三对，即红—绿、黄—紫、蓝—橙，如图 3-10 所示。

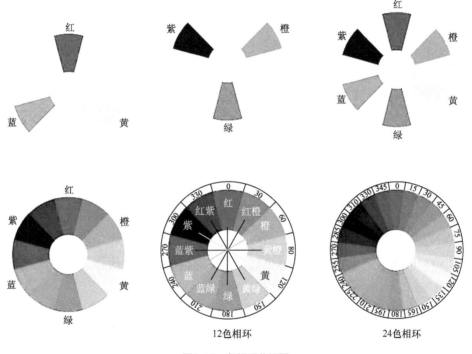

图3-10　色相环分解图

互补色在运用中具有两方面特性：①互补色并置时，色彩的对比效果最为强烈，可提高色彩的鲜明度；②互补色相混时，色彩会出现脏灰色，纯度大大降低。

在色彩设计中，学会利用互补色的特性，有目的地控制色彩的鲜艳度，对突出和调整色彩的对比效果具有重要意义。因为，互补色的色彩互补，还包括了许许多多带有互补色成分的其他色彩，它们也同样具有一定的互补色特性，需要发挥它们的作用。

4. 色立体

为了认识、研究和运用色彩，需要将色彩按照一定的规律和秩序排列起来，构成一个较为直观、科学、系统的色彩体系。牛顿曾把白光分解后的色彩头尾相接，形成一个圆环，并定名为色环（后人称之为牛顿色环），这是最早的色彩表示法。1772 年，拉姆伯特（Lambert）提出了色彩的金字塔式表示法。以后，栾琴（Runge）提出了色彩的球体概念，冯特（Wilhelm Wundt）提出了色彩的圆锥概念等。经过几百年来不断的探索和发展完

善，形成了现在的色彩表示的三维空间形式，即色立体。

色立体是借助三维空间的形式，以同时体现色彩的色相、明度、纯度之间关系的色彩表示方法，如图3-11所示。色立体的空间立体模型形状有多种，其共同点是：近似地球的外形；贯穿球心的中心轴为明度序列，北极在上为白色，南极在下为黑色，球心为灰色；赤道线表示色相环；球体表面的任何一个点到中心轴的垂直线，都表示纯度序列，越接近球体表面则色彩纯度越高，越接近球心则色彩纯度越低；中心轴垂直线的两端为互补色。

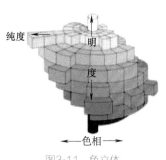

图3-11　色立体

一个色立体就像是一部色彩大词典，色相秩序、纯度秩序、明度秩序都组织得非常严密，表明了色彩的分类、对比、调和的一些规律，具有科学化、标准化、系统化、实用化等特点，方便色彩的交流、研究和应用。

5. 色彩模式

色彩模式是数字世界中表示颜色的一种算法。常见的色彩模式有RGB模式、CMYK模式等。

RGB模式：RGB是红（Red）、绿（Green）、蓝（Blue）三个英文单词的缩写，也是色光三原色的代称，该模式适用于显示器、投影仪、扫描仪、数码相机等。

CMYK模式：CMYK是青（Cyan）、品红（Megenta）、黄（Yellow）、黑（Black）四个英文单词的缩写，也是色料三原色红、黄、蓝再加上黑的代称。该模式适用于打印机、印刷机等。

3.1.4　色彩的三要素

在自然界，我们能见到的颜色多种多样，有各种鲜艳、柔和、明亮、深重程度不同的颜色，为了细分它们的差别，色彩学家用了"属性"这样的术语来概括色彩，即色相（hue）、明度（value）及纯度（chroma），如图3-12所示。

1. 色相

色相是指色光由于波长、频率的不同而形成的特定色彩性质。在可见光谱上，人的视觉能感受到红、橙、黄、绿、蓝、紫这些不同特征的色彩，而且人们给这些可以相互区别的色彩指定名称。当我们提到其中某一色的名称时，就会有一个特定的色彩印象，如大红、柠檬黄、湖蓝、翠绿、紫罗兰等，每个名称都代表一种色彩的色相。正是由于色彩具有这种具体"相貌"的特征，我们才能感受到一个五彩缤纷的世界，如图3-13和图3-14所示。

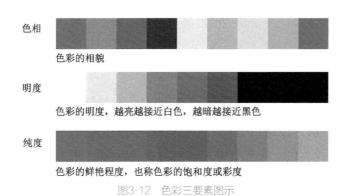

色相

色彩的相貌

明度

色彩的明度，越亮越接近白色，越暗越接近黑色

纯度

色彩的鲜艳程度，也称色彩的饱和度或彩度

图3-12　色彩三要素图示

图3-13　色彩推移

图3-14　色彩推移效果

2. 明度

　　明度是指物体反射出来的光波数量的多少，即光波的强度，它决定了色彩的深浅程度。明度有两层含义，第一层含义是指同一色相的受光强弱不一，如图3-15所示，呈现深浅明暗层次。如红色苹果受光后，便有浅红、深红的明暗变化而形成立体感。素描中明暗层次有五大调，即高光、明部、半背光、暗部、

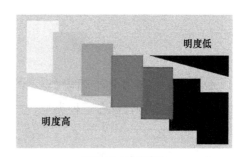

图3-15　明度变化

反光。国画中分五墨，即焦墨、浓墨、重墨、淡墨、清墨。这些都归纳了色彩的明暗层次。明度的第二层含义是指色相本身的明暗程度，如图3-16所示，不同颜色的明度是有

区别的，如柠檬黄明度最高、紫罗兰明度最低，这也是由光波长短决定的。

3. 纯度

纯度是色彩的纯净程度，也称彩度，可以说是色彩的鲜灰程度，因此也称为饱和度、艳度。在物体色（颜料）的相减混合时，在一种颜色中加入黑、白、灰或其补色，纯度就会下降，加得越多，纯度下降得也就越多。要理解和运用色彩，必须掌握进行色彩归纳整理的原则和方法，而其中最主要的就是掌握色彩的属性，如图 3-17 和图 3-18 所示。

图3-16 不同明度的色彩

图3-17 纯度推移（一）

图3-18 纯度推移（二）

3.1.5 色彩混合

色彩混合是指用两种或两种以上的色彩相互混合而产生新色彩的方法。主要有加色混合、减色混合和中性混合三种类型。

1. 加色混合

加色混合，是指色光的混合。两种以上的色光混合在一起，光亮度会提高，混合色的总的光亮度等于相混各色光亮度之和。

色光三原色的混合是正混合，也称加色混合。两种色光相混，得出的新色光为相混两色光的中间色光，往往是明度增高，纯度也增高。当三原色色光按照一定量的比例相混

时，所得到的光是无彩色的白光。有彩色光可以被无彩色光冲淡并变亮，例如红光与白光相混，所得到的光是更加明亮的粉红色光。如果只用两种色光相混，就能产生白色光，那么这两种色光就是互补关系。色光中的各色相混，如果比例不同、明度不同、纯度不同，会产生各种不同的色光。色光混合的基本原理是，混合次数越多，明度越高。彩色电视机、电脑显示屏、数码相机等，都是运用加色混合原理处理色彩的。它们先把彩色景象分解成红、绿、紫三原色，再分别转变为电磁波信号传送，最后在屏幕上重新由三原色相混合成为彩色影像。

2. 减色混合

减色混合，是指色料的混合。两种以上的色料混合在一起，部分光谱色光被色料吸收，光亮度被降低。色料混合的基本原理是，混合次数越多，纯度、明度越低。这是由于色料混合不是反光强度的增加，而是吸光能力的集合。

色料三原色相混得到的间色是橙色、绿色、紫色三种。如果说三原色是色彩的第一次色，那么间色便属于第二次色，复色属于第三次色。

色料三原色的混合是负混合，也称减色混合。虽然可以混合出许多色彩（颜色），但越相混，色彩的明度和纯度就越低。从理论上讲，色料三原色也可以混合出所有色彩，但事实上有些色彩用色料三原色是混合不出来的。

颜料、涂料、印刷油墨、有色玻璃等，都是运用减色混合调配色彩的。在混合过程中，色彩的明度和纯度都有不同程度的降低，因而需要进行控制色彩混合的次数，这样才能显现色彩的魅力。

加色混合与减色混合，如图3-19所示。

加色混合　　　　　　　减色混合

图3-19 加色混合与减色混合

3. 中性混合

混合的一种情况是混合与人的视觉无关，不论人看到或没有看到，混合都在发生；这种发生在视觉之外的混合，属于物理混色。另外一种情况是，色彩在进入人的视觉前没有混合，混合是在人观看色彩的过程中、在视觉中产生的；这种发生在视觉中的混合，属于生理混色。

生理混色的明度，既不升高也不降低，是相混色彩明度的平均值，因此被称为中性混合。中性混合主要有旋转和空间两种混合方式。

（1）旋转混合　把两种或多种色彩并置放在一个圆盘上，当快速旋转圆盘时，就会看到混合出的新的色彩，这种现象被称为旋转混合。

这是由于在色盘转动过程中，当第一种色彩的刺激在视网膜上尚未消失之前，第二种色彩已经发生作用；第二种色彩尚未消失，第三种色彩又发生作用。不同色彩不断、快速的刺激，就在人的视觉中产生了混合色。

红色和蓝色旋转，会出现红紫灰色；红色和绿色旋转，会出现黄绿灰色；蓝色和绿色旋转，会出现蓝灰色；红色、绿色和蓝色旋转，会出现灰色。

色彩旋转混合的效果在色相方面与加色混合的规律近似，但在明度方面却是相混各色的平均值。

（2）空间混合　将两色或多色并列，在一定空间距离之外观看时，由于空间混合距离和视觉生理的限制，眼睛辨别不出过小或过远物象的细节，会自动将它们混为一种新的色彩，这种现象被称为空间混合或并置混合。

由于空间混合是在人的视觉内完成的混合，颜色本身并没有真正混合，因而观看时必须借助一定的空间距离。因为，空间距离能增加一定的光刺激，也会使人忽视细节而把握整体。就空间混合原理来分析，空间混合与色光混合很相近；同样的颜色，用空间混合的方法达到的混色效果，比用颜料直接混合的效果要明亮、生动。

空间混合的色彩强度处在加色混合和减色混合之间，色彩在明度等方面都比减色混合要高，比加色混合要低，并有色彩跳跃和空间的流动感。例如，大红和翠绿直接相混，得出的是黑灰色；而大红与翠绿两色并置构成空间混合，得出的则是中灰色。又如，大红与湖蓝直接相混，可得到深紫色；而两色空间混合，则可得到浅紫色。

空间混合的效果主要取决于两个方面：一是色点面积的大小。空间混合采用的色点，可以是方形、圆形、线形、不规则形等，但混合的效果并不在于形状，而在于大小。色点越小，混合的色彩越细腻、越丰富，形象也越清晰。二是空间距离的大小。空间距离越小，色彩的整体形象就越不清晰，只能看到色点，而不知表现的是什么内容；而空间距离越大，色彩混合的整体效果就越好，色彩感和形象感才会在人的视觉内完成得更加充分。

4. 课题训练

训练课题：空间混合构成。

课题要求：熟练运用水粉颜料进行空间混合的色彩构成设计。

课题解析：掌握颜料调色技巧，掌握颜料混合的效果及空间混合的方法；通过色点、色线或色块的并置，表现物象及前后空间关系。空间混合构成作品如图3-20～图3-27所示。

图3-20　空间混合构成（一）

图3-21　空间混合构成（二）

图3-22　空间混合构成（三）

图3-23　空间混合构成（四）

图3-24　空间混合构成（五）

图3-25　空间混合构成（六）

图3-26　空间混合构成（七）

图3-27　空间混合构成（八）

3.2　色彩表现形式

3.2.1　色彩推移

色彩推移是将色彩按照一定规律有秩序地进行排列的一种作品形式。其种类有色相推移、明度推移、纯度推移和综合推移等，特点是有强烈的明亮感和闪光感、浓厚的现代感和装饰感，甚至还有幻觉空间感。

1. 色彩推移的分类

（1）色相推移　色相推移是将色彩按照色相环的顺序，由冷到暖或由暖到冷进行排列的一种渐变形式。为了使画面丰富多彩、变化有序，色彩可直接选用色相环上的颜色，也可以选用含有白色或浅灰以及黑色、中灰或深灰的色相环颜色。

（2）明度推移　明度推移是将色彩按明度等差级系列的顺序，由浅到深或由深到浅进行排列的一种渐变形式。一般都选用单色系列，也可以选用两个色彩的明度系列，但不宜太多，否则画面容易乱且花，效果适得其反。

（3）纯度推移　纯度推移是将色彩按纯度等差级系列的顺序，由鲜到灰或由灰到鲜进行排列的一种渐变形式。

（4）综合推移　综合推移是将色彩的色相、明度、纯度进行综合排列的渐变形式，由

于色彩属性三要素的同时加入，其效果当然要比单项属性推移复杂且丰富得多。

2. 色彩推移的构图形式

（1）平行推移 平行推移是将色彩通过平行的垂直线、水平线、斜线、曲线等形式进行等间隔或不等间隔的有秩序排列。

（2）放射推移 放射推移是指有一个或多个放射中心，将色彩形状从放射中心做同心圆、同心方、同心多边形、同心不规则形等形态，并向外扩散排列。

（3）综合推移 综合推移是将平行推移和放射推移的方法同时安排在一个画面中，使作品的形态形成曲直、宽窄、粗细等对比，构图复杂、多变，效果更为丰富有趣。

3. 课题训练

训练课题：色彩推移的构成。

课题要求：请采用合适的构图形式，并根据画面选择恰当的色彩推移种类完成设计。

课题解析：在掌握色彩基础知识的基础上，能熟练运用色相推移、明度推移、纯度推移的方法，并掌握相关的调色技巧。色彩推移作品如图 3-28 ～图 3-47 所示。

图3-28 色相推移（一）

图3-29 色相推移（二）

图3-30 色相推移（三）

图3-31 色相推移（四）

图3-32 色相推移（五）

图3-33 色相推移（六）

图3-34 明度推移（一）

图3-35 明度推移（二）

图3-36 明度推移（三）

图3-37 明度推移（四）

图3-38 纯度推移（一）

图3-39 纯度推移（二）

图3-40 纯度推移（三）

图3-41 纯度推移（四）

图3-42 综合推移（一）

图3-43 综合推移（二）

图3-44　综合推移（三）

图3-45　综合推移（四）

图3-46　综合推移（五）

图3-47　综合推移（六）

3.2.2　色相对比

1. 色相对比的特征

色彩色相对比的主要特征：①画面具有强烈的色彩感；②色彩对比鲜明、生动而饱满。

色相是色彩的最大特征，是区分色彩的主要依据。从物理学角度来看，色相差别是由光波波长的长短造成的。色相的差别虽然是因可见光光波的长短差别而形成的，但也不能完全根据波长的差别来确定色相的不同。红色光和紫色光的波长虽然差别最大，并处于可见光的两级，但从视觉角度分析，它们在色相环上是接近的。因此，辨别色相之间的差别，一是依赖人的直观感觉，二是借助色相环。

生活中，人们喜欢阳光，喜欢色彩。色彩的魅力在很大程度上是色彩的色相在起主要作用。各种不同程度的色相对比，既有利于人们识别不同程度的色相差异，也可以满足人们对色彩的不同要求。

2. 色相对比的类型

色彩学对色相对比的研究，通常是以24色色相环为依据的。色相对比的强与弱，是由色相在色相环上距离的远近所决定的。24色色相环上的任何一种色相，都可以以自己为基本色，与其他色相构成同类色相、类似色相、邻近色相、中差色相、对比色相、互补色相等对比关系，并以此构成强弱不同的色相对比效果，如图3-48所示。

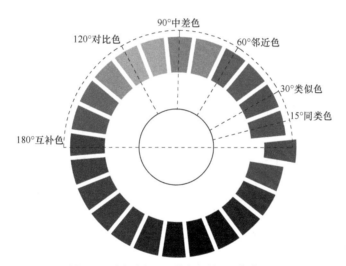

图3-48　色相之间不同的色彩关系和构成原理

（1）同类色相对比　同类色相对比是指色环中颜色相距15°的对比，是同一色相不同明度与不同纯度的对比关系。同类色相对比属于弱对比，效果柔弱、含蓄、朴素。

（2）类似色相对比　类似色相对比是指色环中颜色相距30°的对比，是色相较类似、成分却不同的对比关系。类似色相对比属于弱对比，但色相已经出现轻微差异，效果柔和、文雅、素净。

（3）邻近色相对比　邻近色相对比是指色环中颜色相距60°的对比，是色相不再相似但成分还有很多关联的对比关系。邻近色相对比仍属于弱对比，但色相差异明显加大，效果和谐、雅致、丰富。

（4）中差色相对比　中差色相对比是指色环中颜色相距90°的对比，是介于强弱对比

之间的对比关系。中差色相对比属于中对比，色相差异比较明显，但并不显得生硬、刺激；效果明快、活跃、热情。

（5）对比色相对比　对比色相对比是指色环中颜色相距120°的对比，是色相对比较强的对比关系。对比色相对比属于强对比，色相差异较为显著，如两种原色或两种间色之间的差异。效果醒目、强烈、兴奋。

（6）互补色相对比　互补色相对比是指色环中颜色相距180°的对比，是色相对比中对比效果最强的对比关系。互补色相对比属于最强对比，以红色—绿色、黄色—紫色、蓝色—橙色为典型。效果明亮、跳跃、刺激。

以上6种色相对比关系，只是说明了两种色相之间的色相对比效果。如果在色彩构成当中，出现了三种以上的色相组合，就要先把所占面积最大的起到主导作用的主色确定好；然后根据色相环可以转动的圆形特性，按照逆时针和顺时针两个方向的相同距离去寻找另外两种搭配色。其他更多色相，可以在主色与搭配色之间进行选择和补充，如图3-49所示。

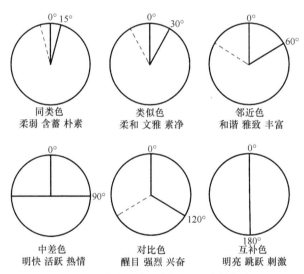

图3-49　色相对比的主色和搭配色的组合

色相对比的弱、中、强三种对比强度都有各自的优点，也都有各自的不足，没有绝对的好与不好。一般是根据配色效果的需要，来决定如何应用。弱对比包括了同类色、类似色和邻近色三种不同强度，都具有柔和、单纯、雅致等优点，也有柔弱、含混、乏力等不足；中对比只有一种处于中等的对比强度，具有明快、活跃、热情等优点，也有单调、呆板、空洞等不足；强对比包括了对比色和互补色两种对比强度，具有鲜明、明亮、强烈等优点，也有生硬、杂乱、刺激等不足。其中的互补色最为特殊，也是最难以把握的色相组合。互补色之间的对比，是效果最强烈、最刺激的对比，因此也是最不安定、最不容易协调的对比。互补色在运用中一般具有两方面特性：①互补色并置时，色彩的对比效果最强

烈，可提高色彩的鲜明度；②互补色相混时，很容易出现脏灰色，纯度可以快速被降低。

3. 色相对比的构成要点

（1）设色必须准确 色相对比的依据来自色相环中色相之间的距离，因此，无论是从色相环中选还是从其他方面去选择色彩，都要符合色相对比关系，不能太随意。

（2）用色不能重复 色相对比的构成注重对色相不同特征和色相之间差异的识别，如果在一张构成中出现许多色相、明度和纯度完全相同的色彩，就达不到训练的目的；因而，相同的色彩不能重复出现在不同的方格里，但在同一个方格之内则不受限制。这样，就可以同时认识和了解多种不同的色相。

4. 课题训练

训练课题：色彩的色相对比构成。

课题要求：图形设计要符合色相对比要求，起稿要考虑色相对比构成的特点，用色要选择纯度一致的色彩。

课题解析：通过色相对比的任务实训，能掌握色相对比规律及相关的调色技巧，能熟练将色相对比的方法应用于创作设计中。色相对比构成作品如图3-50 ~图3-57所示。

图3-50 同类色相对比（一）

图3-51 同类色相对比（二）

图3-52 相近色对比

图3-53 类似色相对比

图3-54　中差色相对比

图3-55　对比色相对比

图3-56　互补色相对比

图3-57　互补色相对比

3.2.3　明度对比

1. 明度对比的特征

色彩的明度对比主要具有以下两方面特征：①强烈的色彩明暗感；②鲜明的色彩层次感。

明度和明度对比，是色彩构成最重要的因素。因为，色彩如果只有色相和纯度的差别而没有明度的差别，不同的色彩就会处在同一个平面上且模糊一片，图形或是形象的轮廓

形状就会难以分辨和识别。因而,明度对比是拉开色彩层次、提高色彩亮度和增强色彩稳定感的重要因素。明度,也是色彩的基本属性之一,是任何色彩都离不开的要素。

在无彩色系中,明度最高的是白色,明度最低的是黑色,处在中间明度的是各种不同深浅的灰色。在彩色系里,各种彩色也都具有不同的明度性质,其中柠檬黄色的视知觉度最高,色相明度也就最高。紫色的情况正好相反,因此明度便显得最低。各种色彩与不同明暗程度的黑、白、灰色相混合,可以得到许许多多不同明度的色彩。

在同一色相、同一纯度的颜色中,混入黑色越多,明度越降低;相反,调入白色越多,明度越提高。

利用明度对比,可以充分表现色彩的层次感、立体感和空间关系。日本色彩专家的研究结果表明,色彩明度对比的力量要比纯度对比大 3 倍。

2. 以明度对比为主的色调

在明度对比中,黑色与白色之间是最强烈的明度对比;黑色与深灰色、白色与浅灰色、灰色与明度略有差异的灰色之间,是最弱的明度对比。这种黑白明度对比关系,也同样适用于明度与之相同的彩色之间。一般来说,明度对比强,画面的光感就强,形象的清晰程度就高;明度对比弱,画面就显得柔软含混,形象不易辨别。

为了细致地研究色彩的明度对比关系,可以把黑、白、灰系列组成 11 个色阶。靠近白的 3 阶被称为高调色,靠近黑的 3 阶被称为低调色,中间 3 阶被称为中调色——即色调分为高、中、低三类。这三种色调具有不同的视觉感受:

1)高调具有柔软、轻快、纯洁、淡雅之感。

2)中调具有柔和、含蓄、稳重、明确之感。

3)低调具有朴素、浑厚、沉重、压抑之感。

在对比强弱方面,色彩之间明度差别的大小决定着明度对比的强弱。3 个色阶以内的对比为弱对比,又称短调;5 个色阶以外的对比称为强对比,又称长调;3～5 个色阶之间的对比为中对比,又称中调。

如果把不同明度的色调与不同强弱程度的对比进行组合,就可以得到高长调、高中调、高短调、中长调、中中调、中短调、低长调、低中调、低短调 9 种不同的对比效果,如图 3-58 所示。

3. 明度对比的构成要点

(1)色调差异要细致区分要点 明度对比分为 9 个不同层次,差别并不是非常明显,需要细致地区分它们之间的不同。既要在调色方面细致地区分,也要在 9 种

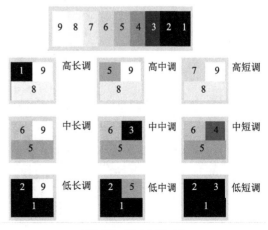

图3-58 明度九调对比

对比当中体会不同的对比带给人的不同感受，并学会运用。

（2）色彩的运用要灵活　在色彩构成中，图形是处在次要位置的构成因素，可以参考一些资料来完成设计，但一定要对资料中的图形或形象进行变化，不能完全照搬。

（3）图形的设计要饱满　图形既要简洁，也要丰富。可以利用图形的相互穿插、透叠、交错，或是增加分割线等手法表现画面内容。画面内容要丰满充实，不能过于单薄简单，要给人形色兼备、和谐完美的视觉感受。

4. 课题训练

训练课题：色彩的明度对比构成。

课题要求：图形设计要符合明度对比要求，起稿要考虑色彩明度对比构成的特点，突出强化主色与陪衬色的面积对比，注意色相本身的明度差异。

课题解析：通过明度对比的任务实训，能掌握明度对比规律和相关调色技巧，能熟练将明度对比的方法应用于创作设计中。明度对比构成作品如图 3-59 ~ 图 3-66 所示。

图3-59　明度高长调对比

图3-60　明度低长调对比

图3-61　明度高短调对比

图3-62　明度低短调对比

图3-63 明度九调对比（一）

图3-64 明度九调对比（二）

图3-65 明度九调对比（三）

图3-66 明度九调对比（四）

3.2.4 纯度对比

1. 纯度对比的特征

色彩纯度对比的主要特征：①色彩的纯净感觉强烈；②色彩效果平和、含蓄，具有高度的稳定性。

任何一种鲜明的颜色，只要它的纯度稍稍降低，就会引起色相性质的偏离，而改变原

有的品格。例如，黄色是视知觉度最高的色彩之一，但只要稍稍加入一点灰色，立即就会失去耀眼的光辉，而变得毫无生气。

在色料当中，纯度改变色彩性质的作用最为明显。任何一种色相，如果它与白色不断混合，那么该色相的明度就会越来越高，纯度则越来越低。如果这种色相不断混入黑色，它的纯度也会越来越低，而色相明度同时也降低。

一般来说，高纯度色的色彩清晰明确、引人注目，色彩的心理作用明显，但容易使人视觉疲倦，不能持久注视。低纯度色的色彩柔和含蓄，不引人注目，却可以持久注视，但因平淡乏味，看久了容易厌倦。因而，较好的配色效果，就是纯净色与含灰色的组合配置，利用色彩的纯度对比可以获得既稳定又艳丽的色彩效果。

大自然中的色彩和设计中的色彩，大都为不同程度的含灰色，而且每种色彩的纯度变化又十分微妙，纯度的每一次微妙变化都会使色彩产生新的相貌和情调。相比较而言，明度对比与色相对比都要比纯度对比更单纯，纯度对比的变化更加细微和含蓄。一个有经验的设计师，会更加注重色彩的纯度变化，因为纯度可以在细微之处见精神，设计作品会因纯度的细小变化，变得厚重而充实。

2. 降低纯度的基本方法

就水粉色颜料而言，锡管里装的颜色纯度大多都较高，其中只有土红、土绿、赭石、熟褐等颜色"生来"纯度就偏低。其他颜色，如无彩色中的灰色、彩色中的复色与灰色混合的彩色等，纯度都偏低。在调色过程中，降低颜色纯度常用的方法有：①直接混入灰色；②混入互补色；③混入黑色或白色；④混入其他彩色。

3. 纯度对比的类型

在色立体当中，纯度序列与明度序列的轴线呈现垂直交叉状态，明度序列上为白色、下为黑色纵向排列；纯度序列外面为鲜艳色、里面为含灰色横向排列。纯度从里到外分为1 ~ 9个级差，纯度1与明度5相连接，明度5为纯度0。

在纯度序列中，纯度7、8、9为高纯度色，也称鲜色；纯度1、2、3为低纯度色，也称灰色；纯度4、5、6为中纯度色，也称中色。

（1）高纯度色 有积极、快乐、活力、强烈、扩张、跳动等感觉，运用不当则会产生疯狂、刺激、恐怖、低俗等效果。

（2）中纯度色 有温和、沉静、中庸等感觉，运用不当则会产生平淡、消极等效果。

（3）低纯度色 有自然、简朴、安静、随和、超俗等感觉，运用不当则会产生悲观、陈旧、含混、乏力等效果。

4. 以纯度对比为主的色调

纯度对比的强弱取决于纯度差，也分为弱、中、强三种对比强度。

（1）纯度弱对比　纯度序列级差在 3 级以内的对比为纯度弱对比。由于纯度差别较小、对比关系微弱，因而形象不清晰，容易出现含混、脏灰等视觉效果。

（2）纯度中对比　纯度序列级差在 4 ～ 6 级之间的对比为纯度中对比。对比效果仍然具有含糊、朦胧的效果，但色彩的个性鲜明，刺激适中、柔和。

（3）纯度强对比　纯度序列级差在 7 级以上的对比为纯度高对比。对比效果十分鲜明，色彩鲜艳饱和，效果生动活泼。

如果把不同纯度的色调与不同强弱程度的对比进行组合，纯度也可以组成鲜强对比、鲜中对比、鲜弱对比、中强对比、中中对比、中弱对比、灰强对比、灰中对比、灰弱对比 9 种基本色调 ，如图 3-67 所示。

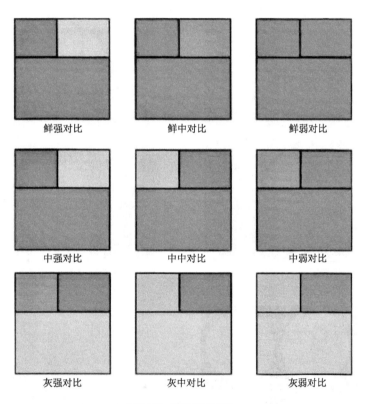

图3-67　纯度九调对比

5. 纯度对比的构成要点

（1）低纯度色彩是构成的关键　由于纯度对比的色彩纯度差别非常细微，再加上水粉色颜料的色彩有干湿变化，因而需要从直观感觉和调色经验两个方面去掌握。尤其是低纯度色彩之间的对比，更要细心体会其差别。低纯度色彩的获得，不能只用彩色与黑、白、灰之间的混合，还应该尝试彩色与互补色、彩色与其他彩色之间的混合；并要控制好调色的次数，否则容易出现"粉气""脏灰"等效果。

（2）色彩的艳丽在于衬托　色彩的感染力并非来自多种鲜艳色彩的堆砌，而在于灰色的衬托和扶持。因为，多种鲜艳色彩并置，会互相排斥、互相削弱，其结果都不鲜艳。在灰色色调当中点缀一些高纯度色，或是在鲜艳色调当中加入一些灰色，都可以借助纯度对比的力量，增加画面的色彩魅力。

6. 课题训练

训练课题：色彩的纯度对比构成。

课题要求：图形设计要符合纯度对比要求，起稿要考虑色彩纯度对比构成的特点，突出强化主色与陪衬色的面积对比，注意色相对比和明度对比的干扰。

课题解析：通过纯度对比的任务实训，能掌握纯度对比规律及相关调色技巧，能熟练将纯度对比的方法应用于创作设计中。如图 3-68 ～ 图 3-73 所示。

图3-68　纯度九调对比（一）

图3-69　纯度九调对比（二）

图3-70　纯度九调对比（三）

图3-71　纯度九调对比（四）

图3-72　纯度九调对比（五）

图3-73　纯度九调对比（六）

3.2.5　冷暖对比

1. 冷暖对比的特征

色彩冷暖对比的主要特征：①彩色系中的色彩冷暖感觉非常突出，易于识别；②无彩色系中的色彩冷暖感觉在于比较，不易辨别。

冷暖，原本是人的皮肤对外界温度高低的感觉。阳光或火光的温度很高，可以将空气、水和物体的温度升高；人的皮肤在光照下会发热，并促进血液循环，使人感到温暖。大海、蓝天、雪地、阴影等环境是阳光不能直接照射或是照射之后温度不能马上提升的地方，也是反射蓝色光最多的地方，常常让人感到凉爽。一些科学实验也表明，红橙色能使人的血液循环加快，蓝绿色能使人的血液循环减慢。人们对红橙色和蓝绿色的冷暖主观感觉大约相差 5°～7°。

由此可以得知，色彩的冷暖感觉是人的生理、心理及色彩本身等因素综合决定的。如人看到阳光或火光时会感到温暖，站在雪地上或阴影里会感到寒冷。这种生理、心理及条件反射等方面的生活经验，都会促使人看到红、橙、黄色感到暖，看到蓝、蓝紫、蓝绿色感到冷。如图 3-74 所示，同一环境下颜色不同，因此冷暖效果不同。

在色彩对比中，最冷的是蓝色，最暖的是橙色，蓝色和橙色是色彩冷暖的两极，同时蓝色和橙色也是一对互补色。如果在色相环上把冷暖的两极——蓝色和橙色相互连线，就可以清楚地区分出冷暖两组色彩，即红、橙、黄为暖色，蓝紫、蓝、蓝绿为冷色。同时，还可以看到红紫、黄绿为中性微暖色，紫、绿为中性微冷色，如图 3-75 所示。

图3-74　色彩冷暖是一种生活现象

2.冷暖的生活体验

在生活中，冷暖的感觉除了与温度直接相关外，还与其他感受密切相关，如重量感、湿度感等。一般经验是：冷色偏轻，暖色偏重；冷色湿润，暖色干燥；冷色稀薄，暖色稠密；冷色有退远感，暖色有迫近感；冷色透明感较强，暖色透明感较弱；等等。

具体的生活体验见表3-1。

3.冷暖对比的性质

（1）色相决定冷暖感觉　明度和纯度影响色彩的冷暖感觉，高明度色往往偏冷，低明度色往往偏暖，

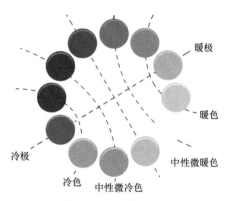

图3-75　色彩冷暖对比

表3-1　具体的生活体验

冷色	暖色
阴影	阳光
透明的	不透明的
镇静的	刺激的
稀薄的	稠密的
空气感	土质感
远的	近的
轻的	重的
少的	多的
潮湿的	干燥的
理智的	情感的
男性的	女性的
冷静	热烈
安静	运动

高纯度色往往偏冷，低纯度色往往偏暖。这一冷暖特性，也常常是识别黑、白、灰、金、银等中性色冷暖倾向的法宝。中性色的冷暖倾向也是中性的，若是黑色和白色相比，黑色由于明度低而偏暖，白色由于明度高而偏冷。

（2）相对的冷暖感觉　哪个颜色偏冷，哪个颜色偏暖，是相对比较而言的。在色彩冷暖对比中，既有总体冷暖差别，也有同为冷色之间或同为暖色之间的相互冷暖差别。如群青与湖蓝同为冷色，两种色并置比较，很容易得出群青偏暖、湖蓝偏冷的结论。朱红和大红同为暖色，两色相比则朱红暖、大红冷。

（3）变化的冷暖感觉　由于不同色彩的对比中，明度、纯度的差异、物体表面肌理不同等原因，色彩的冷暖性质就可能发生改变。如大红为暖色，若是调入一些白色，在明度提高、纯度降低的同时，也会转化为偏冷的浅红色。蓝色是冷色，若是加入一些黑色，在明度降低、纯度也降低的同时，也会变化为偏暖的深蓝色。

4. 冷暖对比的构成要点

（1）彩色冷暖对比很丰富　彩色之间的冷暖对比并非局限于色相环中的色彩，混合出的所有彩色都存在冷暖对比关系。尤其是同为冷色或同为暖色的色彩，是冷暖识别的更重要的内容，它对于区分两种色彩的细微差别更有意义。

（2）中性色冷暖的新概念　在色彩心理学里还有一种冷暖概念，那就是白色冷、黑色暖，这一概念非常适用于对中性色冷暖感觉的识别。中性色主要包括黑、白、灰、金、银等色，其中白色、银色偏冷，黑色、金色偏暖，灰色居中。灰色还具有冷暖不稳定的特性，接近白的浅灰色有冷的倾向，接近黑的深灰色有暖的感觉。

5. 课题训练

训练课题：色彩的冷暖对比构成。

课题要求：图形设计要符合冷暖对比要求，起稿要考虑色彩冷暖对比构成的特点，突出强化主色与陪衬色的面积对比，注意排除其他色彩对比形式的干扰。

课题解析：通过冷暖对比的任务实训，能掌握冷暖对比规律及相关调色技巧，能熟练将冷暖对比的方法应用于创作设计中。色彩冷暖对比作品如图3-76～图3-83所示。

图3-76　色彩冷暖对比（一）

图3-77　色彩冷暖对比（二）

图3-78 色彩冷暖对比（三）

图3-79 色彩冷暖对比（四）

图3-80 色彩冷暖对比（五）

图3-81 色彩冷暖对比（六）

图3-82 色彩冷暖对比（七）

图3-83 色彩冷暖对比（八）

3.3 色彩调和与色彩秩序

3.3.1 色彩调和

色彩调和是两种以上的色彩共同表现为统一与和谐的现象。所谓调和，是偏重于满足视觉生理的需求，使色彩在变化中达到统一，表现为一种色彩的秩序。

色彩的调和具有两层含义：①色彩调和是配色美的一种形态，能使人产生愉快、舒适、美感的配色效果就是调和的；②色彩调和是配色美的一种手段，可以利用调和的方法，适度增减对比，获得和谐统一的配色效果。

色彩调和基本具有两方面意义：①能使杂乱无章的色彩组合，经过调和变得和谐统一；②通过色彩调和，使色彩组合符合目的性需要，构成美的色彩关系。

在人的视觉上，既不过分刺激又不过分暧昧的配色，才是调和的。配色好像谱曲，一味高昂紧张是杂乱反常的，没有起伏的节奏也是平淡单调的。过分刺激的配色，容易使人产生视觉疲劳、精神紧张、烦躁不安；过分暧昧的配色，由于色彩过于接近，形象模糊，也会使人产生视觉疲劳、不满足、无聊乏味之感。

色彩组合的效果要与人的视觉心理反应相适合，不仅要求色彩在色相、明度、纯度等方面构成和谐稳定的色调，还要求色彩关系能满足视觉心理平衡的需要。过分对比的配色需要加强共性来进行调和，过分暧昧的配色需要加强对比来进行调和。色彩的调和就是在各种色彩的统一与变化中表现出来的。强调色彩对比是为了让画面的色彩变得生动活泼，注重色彩调和就是为了使不和谐的、生硬刺激的色彩变得和谐。

在色彩构成中，对比是绝对的，调和是相对的。因为两种或两种以上的色彩组合，总会在色相、明度、纯度、面积等方面或多或少地有所差别，差别必然会导致不同程度的对比。而调和又总是与对比共存的，因为没有对比也就无所谓调和，对比与调和是一对矛盾，既互相排斥又互相依存。

1. 色彩调和的方法

（1）属性同一调和 在色彩的色相、明度、纯度三属性中，如果一种属性相同，而其他两种属性略有不同，就能获得调和的配色效果。这种配色方法，被称为属性同一调和，如图3-84所示。属性同一调和主要包括同色相调和、同明度调和、同纯度调和、无彩色调和四种类型。

1）同色相调和，是指采用同一色相的色彩进行组合，色彩在明度、纯度方面均有变化的调和方法。同色相调和的色彩选择，要限制在色相环中60°角之内的色相。这些色相由于

远近距离适中，既具有共同的色彩相貌，又略有明度和纯度上的差别，因此调和效果较好。

2）同明度调和，是指采用相同明度的色彩进行组合，色彩在色相、纯度方面均有变化的调和方法。同明度调和是色立体中同一水平状态的色彩组合，色彩具有相同的明度，因此可以取得含蓄、丰富、高雅的色彩调和效果。要注意的是，色彩的色相、纯度不应过分接近而使图形变得模糊不清。

3）同纯度调和，是指采用相同纯度的色彩进行组合，色彩在色相、明度方面均有变化的调和方法。同纯度调和包括同为高纯度、同为中纯度、同为低纯度三种配色类型。同纯度色彩的配色调和效果最显著，但也容易出现脏灰、粉气等不良效果。应注意在色彩的色相、明度方面适度保持差异，以取得良好的视觉效果。

4）无彩色调和，是指采用同为无彩色的黑、白、灰色进行组合的调和方法。无彩色调和是容易取得调和效果的配色，因为黑、白、灰色都是中性色，具有稳定、谦和、与世无争等特点。黑、白、灰色之间的对比主要表现在明度上。在黑、白、灰之间的组合中，灰色往往起到过渡和衔接的作用，组合效果是否丰富的关键在于灰色是否发挥了作用。

图3-84　属性同一调和

（2）混入同一色调和　在色彩构成中，将存在各种对比的多种色彩均混入同一种色彩，使对比的色彩都同时具有相同的色素，就可以获得调和的配色效果。这种配色方法，就称之为混入同一调和，如图3-85所示。混入同一调和主要包括混入同一黑色、混入同一白色、混入同一灰色、混入同一彩色四种类型。

图3-85　混入同一色调和

1）混入同一黑色，是在色相、明度、纯度、冷暖等方面均有变化的多种色彩中都适度混入黑色的调和方法。多种色彩混入不同程度的黑色，明度和纯度会同时降低，加上拥有同一色素，相互之间的关系自然会从疏远变得亲近。

2）混入同一白色，是在各个方面均有变化的多种色彩中都适度混入白色的调和方法。多种色彩混入不同程度的白色，明度都提高，纯度都降低，又都同时拥有白色色素，相互之间的关系自然会变得一团和气。

3）混入同一灰色，是在多种色彩中都适度混入灰色的调和方法。多种色彩混入不同程度的灰色，明度变化不大，但纯度会大幅度降低，同时拥有的灰色色素也会成为共性特征。

4）混入同一彩色，是在各个方面均有变化的多种色彩中都适度混入另外一种彩色的调和方法。另外一种彩色可以是一种原色，也可以是一种间色或是复色。将这种任意选择的彩色不同程度地混入多种色彩之中，就会因为都同时拥有这种彩色色素，相互之间的关系变得调和统一。

（3）连贯同一的调和　在色彩构成的各种对比色彩的组合中，利用中性色中的黑、白、灰、金、银色勾画边线，将对比的色彩贯穿起来，就可以获得调和的配色效果。这种

配色方法，就称为连贯同一色调和。勾画边线的色彩，既起到分割对比色彩、缓解相互矛盾的作用，又起到连接色彩、衬托色彩的作用，因而它的色彩大多选择中性色。勾画边线的线条可以是较宽的粗线，也可以是较窄的细线。线条越宽，连贯性能越好，效果越调和。不管线条是宽是窄，一定要有连贯性，要均匀、流畅、富于韵致。

2. 色彩调和的构成要点

（1）调和与对比相辅相成　调和与对比是对立的，也是相辅相成的，认识和把握色彩就必须对这两个方面都有所了解。在色彩构成当中，既要懂得运用对比，也要学会运用调和。尤其是对一些基本的调和方法的掌握，非常具有实用价值。色彩调和，除本书介绍的方法外，还有点缀同一调和、相混调和、类似调和等多种方法，需要在设计实践中去探索和运用。

（2）调和是色彩美的需要　如果说配色效果的生动在于对比，那么配色效果的和谐魅力就在于调和。在色彩构成中，色彩美感的表现始终是处于第一地位的，色彩组合得再生动、再响亮，缺少和谐也是徒劳的。

3.3.2　色彩秩序

色彩秩序具有两方面意义：①能使杂乱无章、自由散漫的色彩，变得有条理、有秩序，从而取得色彩的调和；②有条理地组织、有秩序地构成色彩，可以产生一种韵律美和秩序美。

在人与自然的生态中，秩序无处不在。人的心跳与呼吸、植物枝叶的生长、寒暑易节、花开花谢、星移斗转、潮涨潮落，都有秩序。大到河海的阵阵波涛，小到池塘中的层层涟漪，大自然总是在有秩序地运行，有机生命也总是在有节奏地律动着。

色彩的秩序，是按照色相的逐渐转移、明度由明到暗的渐变、色彩冷暖的有序排列等，有序地建立起来的。色彩秩序，也是色彩调和的一种有效方式。有条理、有秩序的色彩排列或组合，能够给人带来秩序感和秩序美。

就人的视觉心理而言，有规律、有秩序的构成形式很容易被视觉所把握，它的内在规律性可以产生和谐的视觉效应，能使人放松、舒适，看上去不会太累。然而，人的心理需求并非这样简单。秩序感的极端是整齐、一致和单调，与之相对应的另一个极端是杂乱、多变和繁复。视觉的有机秩序也需要一定的变化。整齐划一、缺少变化的图形会使人感到单调，一览无余的规律性会使画面失去耐人寻味的意趣。生活经验告诉我们，人们不喜欢单调和杂乱的两极，而喜欢介于两者之间的一种结合，即将多样变化纳入有序的组织之中，既要保持秩序，又要避免单调，如图 3-86 所示。

图3-86　色彩秩序调和

1. 色彩秩序的类型

色彩秩序化的过程是一种概括、归类、组织、规范的过程。色彩秩序的建立总要按照某种规律来进行，就色彩秩序的规律而言，主要有以下几种类型：

（1）色相秩序构成　色相秩序构成是按照色相环中的红、橙、黄、绿、青、蓝、紫色所构成的色相顺序进行色彩排列的秩序构成方式。这些色相是彩色系中所有彩色的代表，兼具各种不同的色彩相貌，色彩感十分强烈。在色相有秩序的排列组合当中，配色效果既不生硬也不刺激，能给人带来祥和、美好的视觉感受。

（2）明度秩序构成　明度秩序构成是按照由明到暗的顺序进行白、灰、黑，或是某一种中等明度的彩色加白、加黑的秩序构成方式。由于明度秩序的主要特征就是明度的深浅变化，因而明度秩序构成组合的画面，黑白分明，但色彩比较单一、色彩感

较弱。

（3）纯度秩序构成　纯度秩序构成是按照色彩纯度由鲜到灰的顺序进行色彩排列的秩序构成方式。由于色彩纯度比较细微，导致纯度秩序构成组合的画面色彩差别较小、图形含混模糊，虽然色彩的调和效果显著，但画面往往缺少明快和生动的视觉感受。

（4）冷暖秩序构成　冷暖秩序构成是按照色彩由冷到暖的顺序进行排列的秩序构成方式。色彩由冷到暖的两极是蓝色和橙色，蓝色和橙色也是一对互补色，在它们之间基本包含了色相环1/2的色相。因而，在冷暖秩序建立的同时，画面的色彩也会十分丰富，色彩感必然增强。如果画面图形运用得当，会取得良好的视觉效果。

2. 秩序构成的方法

（1）并置排列　并置排列是指一个色块接一个色块并列设置的排列形式。色彩的并置排列是秩序构成的主要表现手段，色彩可以按照垂直线、水平线、斜线、曲线或自由曲线等方式进行设置。每个色块可以等距或不等距、规则或不规则地进行安排；还可以按照定点放射、同心放射、自由放射进行组合。画面形态可以形成曲、直、宽、窄、粗、细等对比，没有严格限制。

（2）交错组合　交错组合是指两个或多个图形穿插交错的组合形式。交错组合是秩序构成画面内容表现的主要手段。交错组合一方面是指图和底的图形交错，另一方面也指都是图或都是底之间的图形交错。画面没有图形或色彩的交错和反差，画面内容就难以表现。

（3）透叠效果　透叠效果是指在图形交错时，将图形重叠部分的色彩变成两个图形色彩的中间色，类似于两个透明物体重叠时的透叠色彩效果。透叠可以产生透明、轻快、活泼的色彩效果，趣味性和现代感都很强。

3. 色彩秩序的构成要点

（1）灵活与丰富　色彩秩序构成虽然对色彩的选择有所限制，但并不反对色彩运用的灵活多变。局部图形的表现，既可以减少或增加渐变的色阶，也可以改变渐变方向。渐变色块的边线可以是等距的平行线，也可以是不等距的波浪线，还可以是互相交织、穿插、分割等状态。总的原则是：反对呆板，倡导灵活；拒绝单纯，追求丰富。

（2）概括与变形　秩序构成中的形象是平面化、图案化的形象，如果采用逼真的形象来表现，效果往往适得其反，显得十分幼稚可笑。画面中的图形或形象一定要经过概括、提炼和变形，要给人以舒展、抒情、舒服的视觉感受。形象的用色，色彩感是第一位的，形象随时可以变化，要因色变形、因情用色，不能受形象的限制。

（3）层次与空间　色彩秩序的可变性及创造性空间很大，在画面的层次感、空间感上要充分发挥个人的想象力和创造力，巧妙地利用色相的深浅、冷暖，图形的形状、状态及相互关系调整画面效果，使画面内容充实而丰富。

3.4 色彩知觉效果

3.4.1 色彩的个性特征与联想

色彩表情存在于色彩上，还常常发生在不同的色彩组合当中。色彩联想是体会色彩个性特征的最佳途径。色彩联想基本具有两方面的意义：①色彩联想能力，有助于设计思维的快速运转，使设计构思不断深化；②色彩联想，有助于传达设计思想，便于观众理解和评价设计作品。

1. 红色

红色在光谱中波长最长、穿透力最强，它在人的视网膜后方成像，有一种扩张感和紧迫感。易引起人强烈的兴奋感，饱和的红色给人一种充实饱满的力量感。它生动活泼，热情奔放，富有刺激性。但橙色底色上的红色缺乏朝气，黄绿底色上的红色则比较活跃、莽撞、冲动。

红色容易引起注意，因此在各种媒体中得到了广泛应用。除了具有较佳的明视效果之外，红色更被用来传达活力、积极、热诚、温暖、前进、喜庆等含义与精神，如图3-87所示。另外，红色也常用来作为警示、危险、禁止、防火等标示用色。例如，在工业安全用色中，红色即是警示、危险、禁止、防火的指定色，如图3-88所示。人们在一些场合中或物品上，看到红色标识时，常不必仔细看内容，即能了解警告、危险之意。此外，由于红色传达活力、积极、热诚、温暖、前进等含义，可适用于体育运动的广告、流行歌曲演唱会、新产品的促销广告等。红色不适用于环保、医疗和保健等方面。

图3-87 喜庆

图3-88 警示

2. 橙色

橙色会给人以暖和、光明、艳丽、丰富的感觉,如图 3-89 所示。如果调入不同的白色,呈淡橙色,会传达出柔润、愉悦、雅致的情调。

图3-89 深秋

图3-90 安全帽

橙色的明视度高且色彩的视觉清晰程度高,属于工业安全用色,是工业安全中的警戒色,如火车头、登山服装、背包、救生衣等,如图 3-90 所示。由于橙色非常明亮刺眼,有时会使人有负面低俗的感觉(这种状况尤其容易发生在服饰的运用上),因而在运用橙色时,要注意选择搭配的色彩和表现方式,这样才能把橙色明亮、活泼、动感的特性发挥出来。

3. 黄色调

在可见光谱中,黄色的波长居中,人的视觉对它的感受能力最强,其明度也最高。从理论上讲,人的视觉对它细微的变化体验得最为细致。因此,黄色变化得越微妙,效果越有魅力。

黄色一般有光明、希望、快活、向上、发展、嫉妒、庸俗等意味。

黄色容易使人联想到黄金,在我国传统文化中黄色代表高贵、权力,曾是只有皇家才能享用的颜色,皇帝的龙袍、皇宫的装饰都用黄色,如图 3-91 所示。在现代的设计中,黄色也被寓意为财富。由于黄色明度高,在现代设计中,黄色还常常被作为警告危险色,常用来警告危险或提醒注意,如图 3-92 所示。

图3-91 皇袍

图3-92 警示招贴设计

4. 绿色

绿色在可见光谱中位置居中，色相范围相对广泛，在 570 ～ 500nm 之间，因此，它转调的余地相对较宽，易于变化。人的视觉对于绿色也比较适应，绿色的特征是稳定的、平静的，如图 3-93 所示。绿色与生命紧密相连，青春、新生、安全、向往、深远、和平等成了绿色的基本情感特征。

在商业设计中，绿色能传达清爽、理想、希望、生长的意象，符合服务业、卫生保健业的诉求。例如，在工厂中为了避免操作时眼睛疲劳，许多机械采用绿色。一般的医疗机构场所也常采用绿色来做空间色彩规划，以及标示医疗用品。在商业设计中，绿色能传达清爽、清洁、理想、希望、生长的意象，如图 3-94 所示，符合服务业、卫生保健业的诉求。例如，在工厂中为了避免操作时眼睛疲劳，许多机械都采用了绿色。一般的医疗机构场所也常采用绿色来做空间色彩规划以及标示医疗用品。

图3-93 保护环境招贴设计

图3-94 杀毒软件logo

5. 蓝色

在可见光谱中，蓝色的波长比较短，在视网膜上成像的角度也较浅，有一种远离观者的收缩感。蓝色天生具有投影感。它也为暖色系的色彩提供了良好的表现空间。蓝色还是一个高度稳定的色彩，无论是亮的浅蓝色、暗蓝色还是深沉的夜空蓝色，都具有极为调和的感觉，如图 3-95 所示。蓝色是典雅、朴素、善良、庄重、智慧的色彩。

蓝色沉稳的特征使其产生理智、准确的意象。在商业设计中，强调科技、效率的商品或企业形象，大多选用蓝色作为标准色、企业色，如计算机、汽车、影印机、摄影器材等。纯蓝色的用于科幻、天文馆的展览色调，可营造出一种神秘、遥远、梦境的气氛。此外，蓝色还适用于医疗等方面的配置。而且蓝色也代表忧郁，这个意象也运用在文学作品或感性诉求的商业设计中，如图 3-96 所示。

图3-95　蓝色主题插画设计

图3-96　计算机桌面设计

6. 紫色

紫色是幽暗的性格，具有强烈的女性化性格，在商业设计用色中受到的限制较多。除了和女性有关的商品或企业形象外，其他类设计不常采用紫色为主色。高明度的淡紫色很适用于女性化妆品的色彩，如图3-97所示。纯紫色也可用于科幻、天文馆的展览色调（见图3-98），同样也可营造出一种神秘、遥远、梦境的气氛。

图3-97　女性产品包装设计

图3-98　神秘主题插画设计

7. 褐色

在商业设计中，除常见原色和间色之外，其他颜色的色调也有广泛的应用。褐色通常用来表现原始材料的质感，如麻、木材、竹片、软木等，或用来传达某些饮品原料的色泽及味感，如图3-99所示，如咖啡、茶、麦类等，或强调格调古典、优雅的企业或商品形象，如图3-100所示。

8. 白色

白色首先会让人联想到高贵、圣洁，具有高级、科技的意象。在婚宴上，新娘的白色婚纱更是增添了圣洁感，而家居中大面积的使用白色，可以给人轻松、自由、舒适的感觉。由于白色和黑、灰色统称为无彩色系，因而通常需和其他色彩搭配使用。白色会带给人寒冷、严峻的感觉，因而在使用白色时，都会掺一些其他的色彩，如象牙白、米白、乳白、苹果白。在生活用品、服饰用色上，白色是永远的流行色，可以和任何颜色搭配，都

会有不错的效果，如图 3-101 和图 3-102 所示。

图3-99　咖啡厅海报

图3-100　褐色主题VI设计

图3-101　室内设计

图3-102　婚庆设计

9. 黑色

黑色也是无彩色系之一，具有高贵、稳重、科技的意象，被大量运用于科技领域，如专业摄影照相机、汽车、音响等各种仪器的色彩大多采用黑色。黑色庄严的意象也常用在一些特殊场合的空间设计、生活用品和服饰设计上，主要是利用黑色来塑造高贵的形象。例如，我国的中山装就是以黑灰色为主，体现出一种庄严、正派之感。黑色也是一种永久流行的主要颜色，适合和许多色彩搭配，如图 3-103 和图 3-104 所示。

图3-103　炫酷音响

图3-104　空间设计

10. 灰色

灰色具有柔和、高雅的意象，而且属于中间性格，男女皆能接受，因此灰色也是永久流行的主要颜色之一。在许多高科技产品尤其是和金属材料有关的产品中，几乎都采用灰色来传达高级、科技的形象。使用灰色时，大多利用不同的层次变化组合或搭配其他色彩，以免过于朴素、沉闷、呆板、僵硬，如图3-105和图3-106所示。

图3-105　服装设计

图3-106　汽车内饰设计

3.4.2　情感表现的方法

色彩只是一种物理现象，色彩本身并无情感。人之所以能够感知色彩的情感，是因为人们长期生活在一个色彩世界中，积累了许多视觉经验，一旦知觉经验与外来色彩刺激发生呼应，就会使人产生色彩联想，并在心里引发某种情绪和情感。

色彩的情感表现，就是以人的知觉经验为基础，借助不同色彩的色相、明度、纯度、冷暖、形状、面积等方面的变化及相互关系的构成，表达人们的内心感受。

1. 色彩情感的基本表现方法

（1）由色相确定基调　不同的色相有不同的联想，不同的联想具有不同的意义。情感表现首先触及的常常是一些情感或是情绪概念，如快乐或痛苦、适意或感伤、喜欢或厌恶等，随之就会联想到与之相应的某一色相。这一色相一旦被确认，就会成为情感表现的主要色彩，并决定着情感表现的主要色彩倾向。但需要注意的是，任何一种色相都具有情感的多面性，如活泼、热情、欢乐是红色积极的一面，动荡、血腥、危险则是它消极的一面。所有色相几乎都具有这种多面性质，都不是单一的，需要细致地体会和把握，才能不走向反面。

（2）由明度确定强度　色彩的情感还有变化性，同样一种色相构成的因素改变了，情感也就随之发生了变化。尤其是明暗方面的变化，可以决定情感的强度。一方面，同一色

相的深浅不同，情感强度也不同，如深绿、中绿、浅绿，深黄、中黄、浅黄等；另一方面，一种色混入黑色或白色，也能使情感强度发生变化，如红色混入了黑色，热情就会降低而变得沉稳，混入白色，热情会变得冷漠或是孤傲。

（3）由纯度确定态度　高纯度色大多具有积极的情感意义，色彩纯度越高，态度越积极；低纯度色大多具有消极的情感意义，色彩纯度越低，态度越消极；中等纯度的色彩，态度往往是中庸的、模糊不清的。

（4）由对比确定程度　在色彩情感表现中，对比常常是多方面的，既包括色彩的色相、明度、纯度、冷暖等对比，也包括形态的形状、状态、面积、形象等对比。无论是单一方面的对比还是综合性对比，对比越强烈，情感的表现就越有激情，画面效果也就越欢快、跳跃、活泼、刺激；对比越柔弱，情感的表现就越平淡，画面效果也就越宁静、平和、安详、沉稳。色彩情感的表现有多面性和变化性，并非色彩的情感表现不可把握，它恰恰说明，色彩的情感表现具有丰富、微妙、含蓄的特性，足以表现和传达人的丰富的内心情感。无论色彩如何变化，它们都是有规律的，就像运用语言和文字一样，再丰富也是可以把握和被人理解的。

2. 情感表现的构成要点

（1）情感的意向体现在如何选择上　情感表现中的色彩或是形态的选择或许只是一种下意识的动作或行为，作者也未必清楚自己的选择就是自己情感的自然流露，但在观众眼中，作者之所以选择甲而不是选择乙，就表明了他此时的心境和兴趣所在，由此就不难得知作者内心深处的情感倾向。或许作者会觉得，自己只是随意地胡乱涂抹了一下，这样的色彩还可以画出很多。这种看法当然不错，符合事实，但在随手涂抹的众多色彩中，为什么最后偏偏选择了这几种色彩呢？原因只能有一个——它们能够确切地表达自己的内心感受，而人的感受就是人的情感体验。人的内心感受越强烈，对色彩的选择就越明确、越果断。

（2）情感的氛围体现在整体效果上　作者要想让自己的作品达到以情感人的目的，就必须对构成的诸多要素按照情感表现的总体需要作出取舍，把它们有机地组合在一起，构成一个整体视觉形象。这样，才能营造一个特定的情感氛围，为观众提供一个可供观赏和引发想象的情境，观众由此获得的感受要比从零散的色彩当中所获得的更多。按照格式塔心理学的观点，整体不是各个部分的简单相加，而是整体大于部分之和。整体之所以大于部分之和，就在于一个有机整体能够把情、理、形、神等各种艺术效果体现出来，能够产生一种完整的情感气氛和深刻的精神体验。同时，还能够表现出作者对情感持有的态度和所追求的情境效果。

（3）情感的微妙体现在相互关系上　人的情感的丰富性和复杂性也要求色彩情感的表现不能过于简单，否则情感的表现就难以丰满和充分。各种单一色相所具有的只是情感的单纯意义，只有运用多种不同色彩的组合和对比，利用色彩的相互关系，才能表现和传达

人悲喜交加、百感交集的情感状态。色彩的组合包括两种、三种或四种以上的多色组合；色彩的对比包括色相、明度、纯度、冷暖、面积等方面，每个方面又有强、中、弱三种不同的对比效果。当把这些不同的组合和对比，按照对比和统一的形式法则进行构成时，也就形成了为数众多、程度不同的情感体验。情感的表现也就得以在色彩与色彩、对比与统一的相互关系上展开。

3. 课题训练

训练课题：色彩情感表达。

课题要求：选择一个主题，用色彩准确表达其意境。

课题解析：可以选择自己喜欢的音乐、熟悉的城市、爱吃的食物、细腻的情感等作为主题训练，运用多种色调、不同图形来表现主题，主要培养学生色彩想象和合理运用色调的能力。注意色彩感染力的表现要恰当。色彩情感表达作品如图3-107～图3-120所示。

图3-107 《童年》（一）

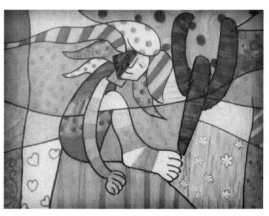

图3-108 《童年》（二）

图3-109 《童年》（三）

图3-110 《童年》（四）

图3-111 《家乡》（一）

图3-112 《家乡》（二）

图3-113 《我的地盘我作主》

图3-114 《绚烂》

图3-115 《世界》

图3-116 《三笑》

图3-117 《花花万物》

图3-118 《碎片》

图3-119 《撑伞》

图3-120 《少女》

3.4.3 色彩重构

1.色彩采集的意义

色彩采集基本具有两方面意义：①可以培养观察力，形成带着审美眼光观察世界、关注生活的习惯；②通过观察，可以拓宽视野，提高色彩审美品位，加强色彩表现力。

色彩采集是色彩重构的基础和前提，没有色彩的采集，色彩重构就没有源头和根基。

生活是美的源泉，色彩采集最重要的是深入、仔细地去观察，要以各种方式和不同的角度去感知大千世界，既要观察对象的总体色彩，也要留心对象的细节色彩。如果能够带着这

种"有色眼镜"去观察色彩的话，那些破旧的砖墙碎瓦、生锈的废铜烂铁、褪色的油漆木门、落日的余晖、夜里的灯光等，都有可能成为色彩采集的对象，如图3-121～图3-124所示。

图3-121 色彩重拾（一）

图3-122 色彩重拾（二）

图3-123 色彩重拾（三）

图3-124 色彩重拾（四）

观察到有个性的色彩之后，还要运用写生、摄影、剪贴、网络下载等方法，对所需要的色彩进行提炼和整理，才能真正完成色彩的采集工作。

2. 色彩采集的范围

色彩采集的范围尽管浩瀚无边，但归纳起来主要有以下几个方面：

（1）自然色

四季色——春、夏、秋、冬。

动物色——贝壳、蝴蝶、珊瑚、鸟羽、兽毛、蛇皮、鱼鳞等。

植物色——花卉、瓜果、草叶、树皮等。

土石色——岩石、泥土、沙滩、矿石、礁石等。

（2）生活色

服饰色——服装、帽子、围巾、鞋、首饰等。

食品色——菜肴、烟酒、糕点、糖果等。

日用品色——餐具、茶具、洗涤化妆用品、办公用品等。

家居环境色——家具、灯具、窗帘、床上用品等。

城市环境色——建筑、橱窗、广告牌、霓虹灯等。

交通工具色——汽车、摩托车、自行车等。

（3）传统色　彩陶色、漆器色、青铜器色、唐三彩色、青花瓷器色、古建筑色等。

（4）民间色　泥塑色、木版年画色、染色剪纸色、少数民族服饰色等。

（5）绘画色　水墨色、壁画色、传统油画色、现代派绘画色等。

（6）异域色　亚洲、非洲、埃及、罗马、阿拉伯等地的富于地域特色的色彩等。

3.色彩重构的方法

色彩采集的目的在于设计中的色彩运用，色彩从采集到运用的过程就是一个色彩重构的过程。色彩重构，重在色彩元素的重新组合和构成。那些美的、新鲜的色彩元素通过采集被提取出来之后，就变成了色彩设计的原材料，它们是否能够在色彩全新的组合当中发挥效能，关键在于有没有全新的创意。

在色彩重构中，创意是灵魂、是生命。创意一定要脱离原物象色彩的束缚，在形态、结构、质感、风格、功能等方面，都要脱胎换骨，才能获得新生，如图3-125所示。同时，又需要保持原物象色彩的色彩情调、色彩比例和基本的色彩关系，否则会破坏原有色彩的整体美感。色彩重构的具体方法有以下几种：

图3-125　色彩重构的步骤

（1）整体色按比例重构 将色彩对象比较完整地采集下来，抽出几种有代表性的典型的色彩，按照原有的色彩关系和色彩比例制作出相应的色标，把色彩按比例整体运用在构成当中。其特点是：能充分体现和保持原物象的色彩面貌，能较好地反映原物象的色彩情调和美感。

（2）整体色不按比例重构 将色彩对象完整地采集下来之后，不按原有的色彩关系和色彩比例制作色标。色标中的色彩比例根据构成画面的需要而定。其特点是：色彩运用灵活，不受原物象色彩比例的限制，采集的色彩可以多次利用，并能进行多种色调的变化。重构的结果仍然能保留一些原物象的色彩感觉。

（3）部分色的重构 在色彩对象的色彩关系当中，任意选择所需要的色彩。选择的色彩可以是一组色，也可以是一种色或是两种色，再把它们运用到构成当中。其特点是：色彩运用更加自由、更加主动。原物象提供的只是色彩启示，用色不受其约束，用色的结果自然与原物象关系不大。

（4）色彩情调的重构 根据原物象的色彩情调，做色彩"神似"的重新构成。重构后的色彩和色彩关系可能与原物象的色彩面貌很接近，也可能有差异，但原物象的意境、情趣不能变。原有的色彩比例和色彩关系可以有所改变，但一定要传神。其特点是：能较好地反映色彩情调，但需要深刻地感受和理解色彩。

4. 色彩重构的构成要点

（1）色彩采集要客观 色彩采集一定要尊重客观对象，色彩的概括提炼要准确，色彩比例的配比也要准确。否则，就难以准确地传达原物象的色彩美。要把色彩对象中最主要、最感人的色彩提炼出来，不能有偏差。提炼也意味着取舍，可以舍去一些无关紧要的色彩，但精彩之处的色彩是不能扔掉的。

（2）色彩重构要主观 色彩采集是为色彩重构服务的，重构的过程是色彩再创造的过程。在这个过程中，主观能动性最为重要，色彩的运用只要按照色标中的色彩比例进行配色，就基本能够保持原物象的色彩美感；但这些色彩用在哪里、怎样使用等，则是完全按照创意主题和画面构成的需要来决定的。这时，一定要强调自己的直觉，注重自己的主观感受，才能取得良好的色彩效果。

5. 课题训练

训练课题：色彩重构。

课题要求：选择一个主题，根据专业需要选择一张合适的图片，将图片中的色彩提炼出来，组成色相带。并将提炼出来的色彩运用在自己创作的图形中，表达特定的意象。

课题解析：

1）所准备的图片与要表达的意象接近，所设置的色彩能准确表达相应主题。

2）从图片中提炼色彩，并组成色相带。

3）从组成的色相带上选取颜色，进行 4 种不同的配色。

4）稿子要求自创，图形、色彩和主题统一，图形简洁、大方，用色调和。

色彩重构作品如图 3-126 ～图 3-135 所示。

图3-126　色彩重构构成（一）

图3-127　色彩重构构成（二）

图3-128　色彩重构构成（三）

图3-129　色彩重构构成（四）

图3-130　色彩重构构成（五）

图3-131　色彩重构构成（六）

图3-132　色彩重构构成（七）　　　　　　　　图3-133　色彩重构构成（八）

图3-134　色彩重构构成（九）　　　　　　　　图3-135　色彩重构构成（十）

第4单元 立体构成

　　立体构成是一门具有创造价值和实用意义的科学。形态在方向、大小、比例、面积上产生变化，以形式美的法则去创作设计，形成立体构成作品。创作设计中，讲究眼睛、头脑、手的并用，讲究观察、理解、构思、表现的协调。本单元根据不同的视觉形态元素、造型法则、构造方式对立体构成进行学习和探讨，目的在于培养学生创造、发掘形态的思维习惯，使他们理解立体空间的形态美与创造美的规律。

4.1 半立体构成

4.1.1 半立体的概念与特点

1. 半立体的概念

将一张平面的纸随意搓成团，再慢慢铺开，或者将一张纸巾沾上水，待其慢慢变干，会发生什么？你会发现，原来平面的纸此时已具有凸凹感，已由原来的平面转变成立体！但这时的立体并非是具有很强空间感的立体，只是在平面基础上出现的类似浮雕的效果，即半立体状态。半立体作品如图4-1～图4-3所示。

图4-1 校园文化浮雕墙，在平面的墙上
通过线条刻画立体感，形成图案

图4-2 原本平面的纸沾水后
具有一定立体感

图4-3 平面的纸经揉搓，展开
便呈现出一定的纹理和立体感

半立体构成又称"二点五维"构成，是在平面材料上进行立体化加工，使平面材料在视觉和触觉上有立体感，但没有创作物理空间的构成方法，故称为半立体构成。半立体构成是将平面材料转化为立体的最基本的构成训练，既有二维相对平面的特征，又具备立体空间的三维高度，但其高度是有局限性的。瓦楞纸、有凹凸感的墙面、鞋底、轮胎面等都属于二点五维范畴。半立体构成的效果，通常可以在常规建筑设计的室内外装修中的贴面材料、地砖、壁画、壁饰，以及手经常触及的器具、产品上感受到，如图4-4～图4-6所示。

图4-4 鞋底的花纹　　　　　　图4-5 轮胎的纹理　　图4-6 外墙砖上的砖缝和凹凸纹理

2. 半立体的特点

半立体与立体在造型上有所不同，半立体具有自身独特的特点：

1）半立体并不追求立体的幻象，而是更具体、更实际地将平面加以立体化，因此不仅在纯粹的视觉效果上有立体的特征，在触觉上亦可以确认立体的存在。

2）观看立体的角度和视点是不定的，在造型上具有全方位性，而半立体从观察的角度来说，不是全方位的，最佳视角为不偏离正前方左、右、上、下45°为好，对光照角度也有一定的要求，因此，必须通过精心设计才可能达到完美的效果。

3）立体物高、宽、深的尺度是按照正常的比例尺寸造型的，而半立体由于在深度的造型上有所限制，因而在表现效果时，只需做几个毫米深，稍微有点凸凹起伏便可。

平面上的凹凸起伏变化在不同的光影照射下形成的阴影和侧光面，可使半立体形象变得更鲜明，其阴影也颇具美感，从而产生一定的造型效果。半立体构成是从平面走向立体的最基本的过渡训练。

4.1.2 半立体构成的制作方法

1. 半立体构成的造型方法

（1）折屈构成　折屈即折叠构成（不切多折），是在平面形态的材料上预先设定直线或曲线形式的折线，经过折屈或折叠，使平面形态成为具有凹凸感的半立体形态。基本造型方法可分为画线、折叠、固定三个步骤。

常见的折叠方法有单折、重复、正反折叠、多方向折及压曲加工。压曲加工是指在立体形态的外突部位，如棱边、棱角、弧面，将凸出的部分按折痕线压屈凹入。常见的压曲方法有直线压曲和弧线压曲。

其中直线压曲是指折痕线设计为直线，压曲部分做直线压入；弧线压曲指折痕线设计为弧线，压曲部分做弧线压入。压曲加工图例如图4-7～图4-12所示。

（2）切割构成　将平面切口（切开重叠）或切割平面的多余部分，按折痕线折屈为立体形，是平面构成立体的又一个主要方法。

切割还可分为直线切割和曲线切割。其中前者给人刚劲、挺拔之感，而后者给人柔和、随意之感。切割后塑造立体的方法有切割折叠、切割拉伸、切割弯曲、插接、粘接等。另外，切割次数的不同也会影响塑形的效果，但无论如何，在设计切割方案时一定要注意切割线间的关系，如大小、疏密等变化，避免杂乱，使整体具有一种韵律感。切割加工图例如图4-13～图4-18所示。

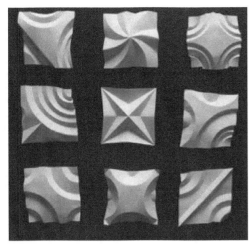

图4-7 压曲加工图例（一）

图4-8 压曲加工图例（二）

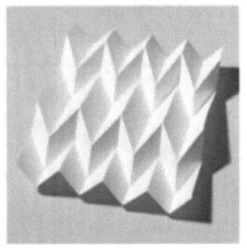

图4-9 压曲加工图例（三）

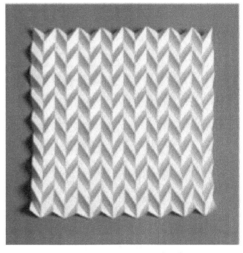

图4-10 压曲加工图例（四）

图4-11 压曲加工图例（五）

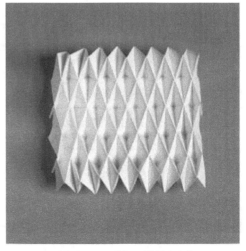

图4-12 压曲加工图例（六）

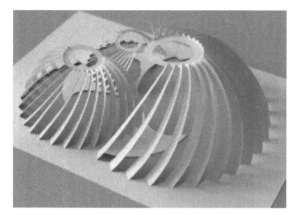

图4-13 切割加工图例（一）

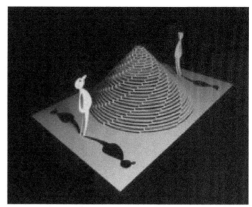

图4-14 切割加工图例（二）

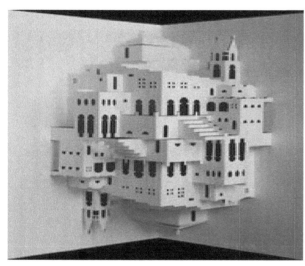

图4-15 切割加工图例（三）

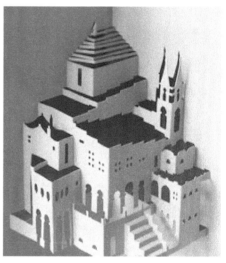

图4-16 切割加工图例（四）

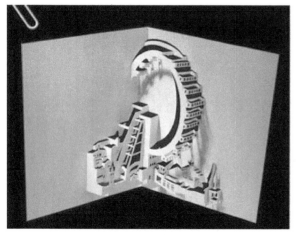

图4-17 切割加工图例（五）

图4-18 切割加工图例（六）

（3）集聚构成　集聚利用形态的重复、错位或变异构成连续单元。同质单体集聚产生近似构成，异质单体集聚形成对比构成。在利用形态渐变连续形式的具体操作中，要强调重复或对比要素，形成对比效应，强调秩序感，创造抽象的半立体形态。集聚构成图例如图 4-19～图 4-22 所示。

图4-19　集聚构成图例（一）

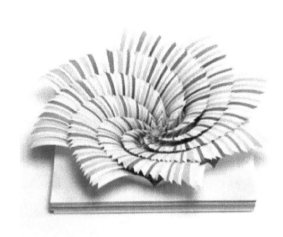

图4-20　集聚构成图例（二）

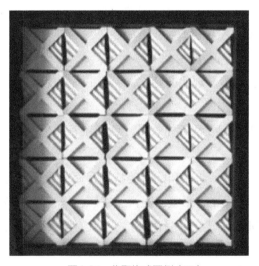

图4-21　集聚构成图例（三）

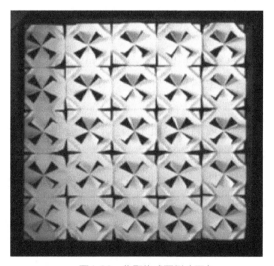

图4-22　集聚构成图例（四）

2. 半立体构成的材料

半立体构成的材料通常采用容易弯曲加工和定型的材料，如纸张、塑料片、有机玻璃板、木板、金属、玻璃、泡沫板、石膏以及一切可以切割的现成材料。半立体构成的材料如图 4-23～图 4-28 所示。

图4-23 普通纸

图4-24 卡纸

图4-25 纸板

图4-26 木板

图4-27 金属

图4-28 玻璃

构成练习时常用的板材及其特性如下：

1）卡纸：质地轻，可弯可折，易变形、易加工，具有一定的弹性和强度。

2）纸板：质地轻，可弯可折，易变形、易加工，具有一定的弹性和强度。

3）吹型板：质地轻且软，易加工，但强度差，不可折。

4）木板：色彩、纹理丰富，给人自然朴素之感，易加工。

5）金属板：强度好，有光泽度，给人生硬、寒冷、现代的感觉，但加工时需使用特定工具。

6）玻璃板：质地细腻，有透明、不透明和半透明等多种效果，色彩丰富，但易碎，需特定工具才能切割。

纸材因有价格低廉，种类繁多，容易剪切、折叠、弯曲和贴合等特点，而成为立体构成练习中最基本、利用率最高的一种材料。纸材的优点有平整、光滑、细腻、有韧性、易定型、可塑性好、易加工等。纸材的缺点有易脏、易破、易受潮、易变形、保存时间短、无伸缩性等。

常用纸材类型有卡纸、素描纸、水粉纸、水彩纸、铜版纸、彩色纸、牛皮纸、瓦楞纸等。

常用的工具有铅笔、尺子、美工刀、剪刀、圆规、曲线板等。

常用的连接材料有胶水、白乳胶、双面胶等。

我们主要通过纸材进行半立体构成的学习与训练。

4.1.3 半立体构成的制作步骤

半立体构成的创作过程通常可遵循以下步骤：

1. 创意构思

首先应进行构思、创意，做到心中有数。创意是一个极其艰巨甚至痛苦的过程，需要查阅大量资料，勾画很多的创意草图。构思时可充分利用平面构成中的设计基本原理与方法，从几何构图、仿生、抽象等方面绘制平面图形初稿，再绘制出局部折叠、拉伸、切割后的效果。因最终结果有一定的立体效果，与纯平面构成有较大区别，在构思时应把握形象思维的原则，遵循现代美感形式要求，使造型具有现代、简洁、丰富、美观等形式美感特征，同时还应假想半立体不同角度的立体形态，并考虑不同材料制作的可行性。

2. 选择材料

虽然半立体构成主要采用纸张材料进行练习，但是纸张材料种类不同，在色彩、肌理、光泽度、厚度、硬度等方面仍有较大区别，在具体选择时应根据创意的需要有针对性地进行选择。同时还可以适当考虑将其他材料作为辅料和装饰材料。

3. 制作绘图

根据创意和草图，在选定材料上进行绘图。如在纸材上，可用铅笔定位，用实线表示切割（线），虚线表示折叠（线）。

4. 手工制作

这一步骤在此前步骤基础上进行创作、加工，使创意实物化。如可按照绘制的图纸，对线稿进行切割、折叠等进一步的造型表现。为了使折线流畅挺拔，在折叠之前最好在折线处"划痕"，即用美工刀、铁笔、圆规的钢针等在线稿的折叠线上轻轻地刻压一下，以便于折叠。

5. 固定

有时根据需要，可将制作完成的方案固定在板材或色卡上。半立体形体的美感主要表现在重复、整齐、次序、节奏、韵律等方面。在对半立体的基本形式进行变化、设计时，可从这些方面考虑，从而增强整体的形态美感。作品完成后，可以用硬纸框装裱。通常纹路较细的方案可用宽些的边框，纹路较粗的方案则用较细的边框。半立体的制作步骤简图：创意构思—绘制图纸—手工制作，如图 4-29 ～图 4-31 所示。

图4-29 创意构思

图4-30 绘制图纸

图4-31 手工制作

4.1.4 半立体构成的形式

　　半立体构成强调从二维思维向三维思维的转变，即将注意力集中在如何将平面形态转变为立体形态。将纸材制作成半立体结构，主要采用切割与折叠的加工方法，同时结合翻转、弯曲、拉伸、粘贴等手段，使其产生富有韵律的艺术效果，一般可用一刀切、多刀切、瓦楞折、蛇腹折等几种形式表现。这些形式制作简单却富于变化。大家在练习时除了追求对比与协调、节奏与韵律等美感外，更要注意逻辑构思的系统性。

　　1. 一刀切

　　一刀切即一切多折，是指在一张纸上切一条切口，利用这条切口反向拉引，并将纸多次折叠或弯曲，使纸材具有立体感（见图4-32）。一刀切是立体构成中最基本的训练之一。在构思时可考虑其位置、方向、线形、尺度等方面的变化。

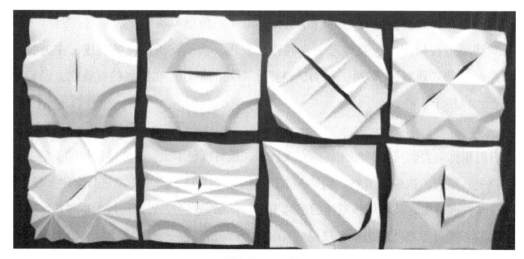
图4-32 一刀切

2. 多刀切

多刀切即多切多折，是指在一张纸上切多条切口，通过这些切口进行多次弯曲、折叠，使纸材具有立体感（见图4-33）。

练习时可进行二切多折、三切多折、四切多折、多切多折等，其加工手段和经验提示基本与一切多折相似，只需改变构成要素，便会有变化无穷的方案和结果。

多刀切与一刀切的不同之处在于，其基本单位形态较小、较多、较密，因此在练习时可先通过多切口、多折叠的方式完成一个或两个以上基本单位形态，即单体的塑造，再将单体做数列连续排列组合，构成群体。

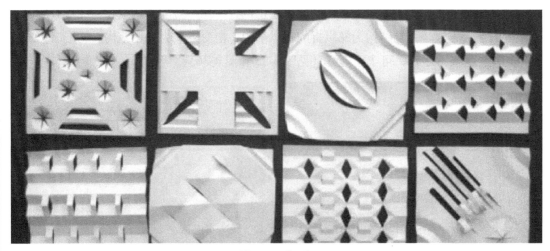

图4-33 多刀切

3. 瓦楞折

瓦楞折是指通过纸板的上下折叠改变纸的平面结构，使其在立面上呈均匀的折线样式，从而增强其耐压力的一种方法。

该方法表达了板状立体中的折线关系，是半立体构成中较简单的一种形式，但由于其基本折叠方式较单一，容易给人呆板、单调、平淡的感觉，因而在设计时要力求改变立面呈现的折线样式，利用渐变、跳跃等方式使瓦楞折发生变化，形成形式多样的骨架（见图4-34）。

在实际练习时，可先将纸材折叠成如图4-34所示的各种骨架形式，再在上面进行二次加工，如可在骨架线上或面上进行切割、折叠、弯曲、刻画、开窗、黏附、插接等，使之产生丰富的立体效果。

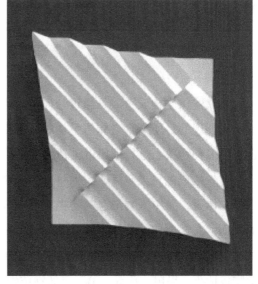

图4-34 瓦楞折

4. 蛇腹折

蛇腹折是指通过对基线与辅线的垂直方向和水平方向的折叠、收缩而构成的立体形态，其中基线为垂直或水平线，辅线为斜线方向水平或垂直方向反复的连线，折叠构成锐角。该折法的结果类似蛇腹表皮的纹理，故此得名。其最显著的特点为：所有折线均为平行线。蛇腹折经过不同角度的光线照射后能产生不同的效果，可以增强造型的律动感和变化，是板式结构中基本的方法之一。与瓦楞折相比，蛇腹折会使平面材料在横向和纵向上都因折叠而收缩，但前者由于是横向反复折叠，因而只能引起面材的横向收缩。

蛇腹折的基本折法比较规范，要有创意，必须在掌握基本折法的基础上做进一步处理，其具体的变化思路可以从纵向、斜向的起止位置考虑。另外，基线和辅线可做成重复或渐变的连接方式，重复结构为蛇腹折的基本结构，渐变方式为变化结构。构形时再充分利用切割、翻转等手法，可丰富造型（见图4-35和图4-36）。

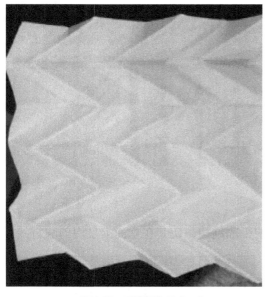

图4-35　蛇腹折作品（一）

图4-36　蛇腹折作品（二）

5. 半立体仿生构成

半立体仿生构成一般是通过几何造型来完成的，但自然界中的多数形态不是通过直线或平面展现的。所谓半立体仿生构成，是指运用面材加工形式和模仿、提取的手段，表现自然界多种物象，进行形象再创造的一种构成方式。

仿生构成的种类较多，大致可分为人物半立体、动物半立体、植物半立体、第二自然物半立体等。其中人物形态的仿生难度较大，一般只进行抽象性的概念模仿，如男性肌体的块面、女性躯体的曲线、面部的五官、帝王将相、神仙鬼怪等。对动物、植物形态的模仿比较普遍，其中：动物包括飞禽走兽类、鱼类、虫类等，还包括神话类动物，如龙、凤等；植物包括花、果树、草等。第二自然物仿生，包括对建筑、机器、生活用品等进行模仿。

仿生构成在创造时，要注意以下几点：①仿生形态要抓住仿生对象整体造型的典型特征，并对其进行适当夸张、取舍、概括和归纳；②在高度概括的前提下将立体形态简约化、装饰化、几何化或夸张化；③由于仿生结构形体较复杂，在加工方法上可不拘泥于某种加工形式，而要根据需要灵活地对多种加工方法进行综合应用，可以切掉局部，也可附加单个形体。仿生构成作品如图4-37～图4-40所示。

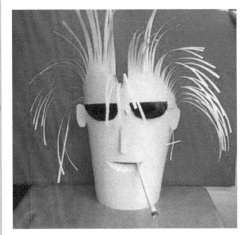

图4-37　人物仿生构成

图4-38　动物仿生构成

图4-39　植物仿生构成

图4-40　物品仿生构成

仿生构成创意表达经常运用在艺术壁挂、立体插图、橱窗布置、广告招贴等方面，给人以简练概括、耳目一新的感觉。通过半立体仿生练习，学会如何提取自然物体的形态结构关系，如何将自然形象的体量抽象成最基本的几何关系，如何抓住本质特征，如何先进行大的形象类别区分再找出每个种类的形象特征并将其作为原型，等等。这些方法和知识

的积累，对以后立体形态的创造将会有很大帮助。

仿生构成案例赏析如图 4-41～图 4-44 所示。

图4-41　仿生构成案例（一）

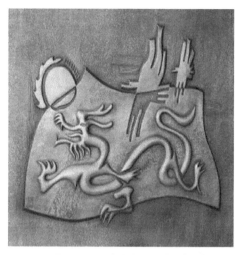

图4-42　仿生构成案例（二）

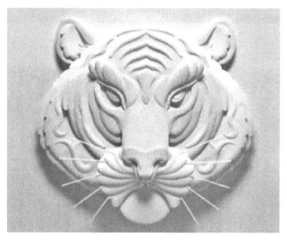

图4-43　仿生构成案例（三）

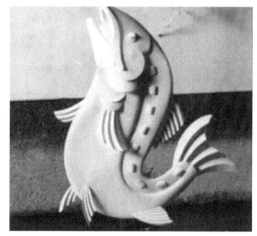

图4-44　仿生构成案例（四）

6. 课题训练

训练课题：半立体。

训练要求：

（1）一刀切

制作要求：在 10cm×10cm 大小的正方形纸张上用刀划出一个刀口，然后利用这条切口进行拉伸、折叠或弯曲，使其具有立体感。

完成数量：4 幅。

完成时间：1 学时。

（2）多刀切

制作要求：在 10cm×10cm 大小的正方形纸张上进行多次切割，并进行多次折叠或弯曲，使其具有立体感。

注意：多切多折因加工程序较多，容易引起凌乱感，所以可应用对称、重复、渐变等方法，尽可能地强调统一。

完成数量：4 幅。

完成时间：1 学时。

（3）瓦楞折

制作要求：在 30cm×30cm 大小的正方形纸张上，首先折叠出瓦楞折的基本样式或其他骨架形式，再进行切割、弯曲等二次加工，从而形成半立体效果。

完成数量：2 幅。

完成时间：1 学时。

（4）蛇腹折

制作要求：在 30cm×30cm 大小的正方形纸张上，首先折叠出蛇腹折的基本样式或其他骨架形式，再进行切割、折叠、翻转等二次加工，从而形成半立体效果。

完成数量：2 幅。

完成时间：1 学时。

课题解析：通过以上练习，同学们可以对纸材的特性、加工处理以及造型的可能性等方面做一些尝试和了解，为今后从事艺术设计工作拓宽思路。要表现出丰富的造型，还必须经过反复的尝试、制作和研究，寻找其中变化的规律，这样才能达到教学的要求。

4.2　立体构成的构成形式

4.2.1　点的立体构成

在立体构成中，点是最基础的构成形式，能够将人的视线聚集起来，具有空间感和聚焦感。

1. 密集堆砌的点构成形式

点在立体构成中是最基础的构成形式，在实际的设计应用之中也有充分的体现。点构成形式作为一种抽象概念的表达，可以通过密集堆砌、体量放大来呈现，单体元素以体量

球体来表现，呈现出相互嵌套、彼此包含、并置的状态。通过这种方式，可以表达紧密的构成理念。此类型作品如图4-45和图4-46所示。

图4-45　公共艺术雕塑　　　　　　　　　　　　图4-46　公共艺术装置作品

2. 秩序化排列的点构成形式

点构成形式的秩序化排列包括点构成形式载体的紧密排列和点构成形式载体的松散排列。

（1）点构成形式载体的紧密排列　对点状构成形式的单体元素，通过紧密排列的方式进行组合，会在视觉上形成冲击。日常生活中的药物胶囊，其中包含的医药成分就是以点状形式呈现（见图4-47）。该设计理念就是将药物胶囊这一点构成形式的单体元素转化为跟人们更为贴切的日常食用品——粮食。运用已有的构成形式，通过对构成元素进行置换，形成全新的视觉感观体验。

（2）点构成形式载体的松散排列　点状构成形式的单体元素以松散的方式进行整合，散落于空间当中，各构成要素在位置或距离上进行交错，从而产生内在的韵律。这种点状构成形式在日常生活中也较为常见。松散排列形式的珠帘挂件如图4-48所示。

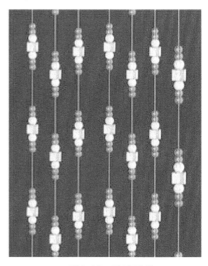

图4-47　药物胶囊　　　　　　　　　　　　　　图4-48　珠帘挂件

3. 点构成形式的力度感和空间感

呈点状构成形式分布的各元素，进行有序排列，距离越大，越容易产生分离、轻盈的效果；距离越小，越容易产生聚集、结实的效果。

点状构成形式的组成单体，所处空间的位置不同，给人的感受不一样。空间居中的单体，视觉稳定。点状单体在空间的位置上移，有漂浮之感，反之有跌落之感。点的位置移至上方一侧，产生的不安定感会更加强烈。当点移至下方中间，则会产生踏实的安定感。点移至左下或右下时，在踏实安定之中增加了动感。

图4-49　点状构成作品

由大到小渐变排列的点状物，可产生由强到弱的运动感、空间深远感，进而能实现扩大空间的效果（见图4-49）。

4. 案例赏析

（1）德国柏林威廉皇帝纪念教堂　教堂建筑的改建方案，保留了原有哥特式建筑的形态，通过现代建筑形体的介入，形成强烈的反差，彼此独立但又相互映衬。

通过压抑、昏暗的通道来到教堂主厅，瞬间会被这一空间的氛围所打动，教堂大厅通过巨大的空间挑高以及密集彩色玻璃的排布，营造出一种极为神圣的感观体验。

从构成的角度考虑，此教堂室内空间的设计，便是对单体彩色玻璃的形体应用了点状构成形式的排布方法，使得密集的点状构成元素形成强烈的视觉冲击。将点构成形式的密集排列同极具力度感的视觉体验进行结合，并最终给出了极为准确的表达。该教堂建筑外图如图4-50所示，教堂内部空间如图4-51所示。

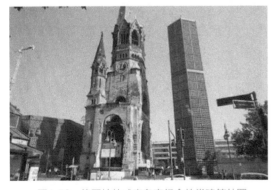

图4-50　德国柏林威廉皇帝纪念教堂建筑外图

图4-51　德国柏林威廉皇帝纪念教堂内部空间

（2）深圳国际机场　深圳国际机场T3航站楼总建筑面积50万 m²，将连绵起伏的白色实体框架同逐步变换的通透玻璃相间排列，从而形成点状空隙结构，使建筑庞大的主体如同被半透明的薄纱包覆，显得轻盈而迷幻。此建筑结构的处理方式便是以通透玻璃单元

作为立体构成当中点构成形式的基准元素，配合建筑的整体框架结构，进行密集型有规律的排列，同时为应对建筑结构部位的不同，点构成元素的形体也进行着细微的变化，从而对点构成形式进行了更为综合的应用。深圳国际机场内部空间如图 4-52 和图 4-53 所示。

图4-52　深圳国际机场T3航站楼空间图（一）

图4-53　深圳国际机场T3航站楼空间图（二）

5. 课题训练

训练课题：点的构成。

训练要求：

完成数量：每项任务各 2 幅。

完成时间：4 学时。

任务 1　排列点构成设计

制作要求：采用点排列构成线感的方式，利用纽扣、棋子、乒乓球、豆粒、瓶盖等各种小型形态，选择合适的点材料进行造型构思，创意加工出任何角度都有一定体量感和美感的造型。排列点作品如图 4-54 和图 4-55 所示。

图4-54　排列点构成作品（一）

图4-55　排列点构成作品（二）

任务 2　综合点构成设计

制作要求：采用点材料和适当的硬线相结合的方式，点材料可根据造型设计需要自行设定，创意加工出任何角度都有一定空间感与美感的造型。综合点构成作品如图 4-56 ~ 图 4-61所示。

图4-56 综合点构成（一）

图4-57 综合点构成（二）

图4-58 综合点构成（三）

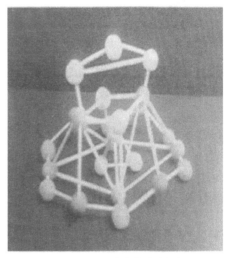

图4-59 综合点构成（四）

图4-60 综合点构成（五）

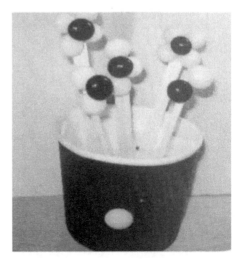

图4-61 综合点构成（六）

任务3 悬挂式点构成设计

制作要求：采用点材料由软质线材悬挂的方式，点材料和软质线材可根据造型设计需要自行设定，创意加工出任何角度都有一定美感的造型。悬挂点构成作品如图4-62 ～图4-67 所示。

图4-62 悬挂点构成（一）

图4-63 悬挂点构成（二）

图4-64 悬挂点构成（三）

图4-65 悬挂点构成（四）

图4-66 悬挂点构成（五）

图4-67 悬挂点构成（六）

任务 4 堆积点构成设计

制作要求：采用点材料由堆积而构成体量感的方式，点材料可根据造型设计需要自行设定，创意加工出任何角度都有一定体量感和美感的造型。堆积点构成作品如图 4-68 ～图 4-71 所示。

图4-68 堆积点构成（一）

图4-69 堆积点构成（二）

图4-70 堆积点构成（三）

图4-71 堆积点构成（四）

课题解析：

1）通过理论教学，全面地向学生讲授立体构成与现代设计艺术中各类立体形态设计之间的相互关系，使学生建立一种全新的造型观念。

2）研究三维实体的形态美，按照形态美的法则进行训练，让学生学习运用立体空间思维在三维空间里组织形态的方法，掌握造型规律，开拓设计思维，锻炼学生对造型的感受力、直观判断力，开发潜在的思维能力。

3）培养学生合理协调眼（观察）、脑（理解）、手（表现）的能力。

4.2.2 线的立体构成

　　线材具有其他一切材料的材性特点，不同的是其形态特点与其他材料的不同。因此线材是以材料的形态特点来分类的。线材包容广泛，不同的线材有不同的加工方式，不同的加工方式必然对应着不同的结构方式，结构方式最终对造型产生影响。其中，裸露的结构直接表现为最终的造型。线材构形多以裸露结构的方式呈现，研究材料、加工及其结构，就是对构形负责的。另外，线材选择范围广泛，可以自由选择，可以依选择的线材特点进行加工改造，结构方式随之产生，新的立体形态自然形成。在这个过程中，既有选择材料的创新、加工方式的开拓和结构的创新，又有对结构方式的选择及其组合关系等的创新。本节以材料与结构关系的探讨为重点，进一步介绍材料的特点，分析加工的多种方式，在结构的多种尝试中完成线材的构形，以加深学生对材料与结构的理解。

　　1. 线材的种类

　　线材的种类很多，从材料上可分为金属性线材和非金属性线材。在这里，我们主要从线材的性能和造型特点方面加以分类和说明，因此将线材分为硬质线材和软质线材。

　　（1）硬质线材

　　硬性：这类材料不易加工，如金属棒、玻璃等。

　　弹性：可塑性较强，能在力的作用下弯曲，如竹片、钢丝、塑料等（见图4-72和图4-73）。

图4-72　硬质线材（一）

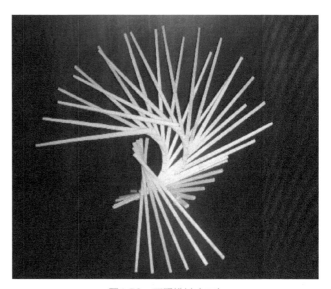

图4-73　硬质线材（二）

可塑性：质地较轻、易于加工，如木条、膏线条、塑料等（见图4-74、图4-75）。

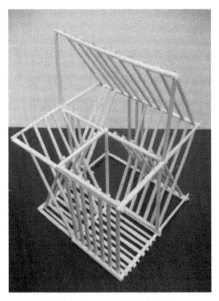

图4-74 硬质线材（三）

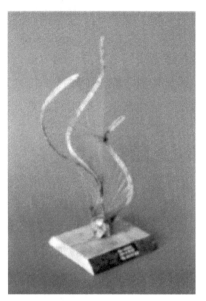

图4-75 硬质线材（四）

（2）软质线材

可塑性（半硬）：通过外力作用容易加工成形，如铁铜丝、塑料等。

不可塑（软性）：质地细软，独立造型能力差，需借助硬质材料方可完成造型，如棉、麻、化纤、软塑料管等（见图4-76、图4-77）。

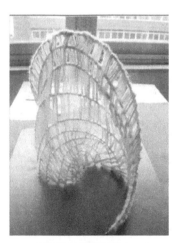

图4-76 软质线材（一）

图4-77 软质线材（二）

2. 线材的种类

线具有长度和方向伸展的特点。由于线的单薄，在空中缺少力的表现，因而视觉冲击力弱。然而，线是造型的一部分，线的灵巧、变化常使立体的形态具备婉转与流动的美感。

粗而硬的线材，直立性和可视性较强，在空间中具有一定的表现力，通过支点就可完成造型；细而软的线材只能通过框架、轴心进行造型活动，但辅助形状将最终决定造型的美感和特色。

线材造型一般依靠群组的力量，通过角度、方向、长短、粗细的变化产生丰富的形式美感。线材构成一般是通过线的排列来造型的。线结合得越紧密，就越有面的感觉；线排列得疏松，就会产生半透明的效果。通过线的空隙，可以观察到不同层次的线群，这是线材表现所独有的特点。

3. 硬质线材的基本结构方式

（1）框架构造　将硬质线材直交的接缝做得非常结实，固着成一体的钢节构造体，被称为框架构造。框架构造可做自由表现，但一个地方受力会对其他各个地方产生微妙的影响。而且，这个力所施加的程度也因场所不同而不同，因此要充分研究有关材料的粗细、长度、方向等的相互关系。通常与制造平衡的形态一样，不应靠计算而应通过作者的直观和试验来做感觉上的处理。具体手法是变化曲面——创造各种截面柱，在满足物理力传递的同时，又表达出各种动势和精神状态。基于客观上的均衡和结构方面的考虑，大小截面的过渡常以直线连接数面的相应点来完成，如在柱型基础上的平面框架、立体框架和连续框架。框架设计作品如图 4-78 ～图 4-83 所示。

图4-78　框架设计（一）

图4-79　框架设计（二）

（2）垒积构造　与框架构造不同，垒积构造的节点是松动的滑节，横向受力时会移动滑落，可是却能承受从上面来的强大压力，而且受到外力时材料不会损坏。铁轨的膨胀缝就是垒积构造的活用。

图4-80　框架设计（三）

图4-81　框架设计（四）

图4-82　框架设计（五）

图4-83　框架设计（六）

①棒的积木。这种构成所遇到的特殊问题是材料间的摩擦力和重心位置。支撑部件与地面的倾斜角如果过大，就会引起滑动而成为不安定结构，如图4-84所示。

②卡别组合。不用胶和钉，只靠摩擦进行构成时，相互卡紧的组合是有效果的。当然，这就需要线材有一定的韧性，以便因线材的弯曲而增大摩擦力，使结构更加牢固。用这些基本形做单位，通过上下左右方向的发展（上下的垒积和左右的连续），在产生固有的节奏感的同时，又创造出变化的空间趣味。卡别作品如图4-85和图4-86所示。

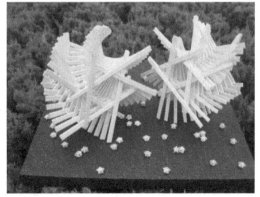

图4-84　积木

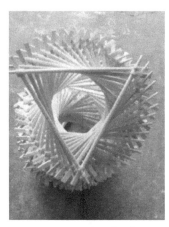

图4-85 卡别（一）

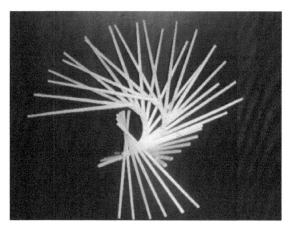

图4-86 卡别（二）

（3）网架构造 弯曲的细长线材全部用铰节点组合成三角形构造，被称为网架。制作一个不变形的立体，最少需用六根线材，基本形是顶点相连接的正四面体框架。通过改变根在节点的位置就可以产生许多变化。以这种基本形为基础向四周围连续发展，网架部件为一种或两三种，就可以创造出各种形象来。根据形体与地面接触的状况，可将造型分为两大类：固端造型和铰端造型。所谓固端造型，是指网架与地面接触部分为固定几何形面；所谓铰端造型，即网架与地面接触部分为铰接的点或线。一般，前者的感觉更加坚固，后者的感觉更加轻巧。网架设计作品如图4-87所示。

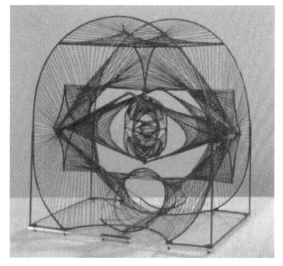

图4-87 网架设计

（4）拉伸构造 蜘蛛用极细的丝网捕捉远比自身体积大、质量重的猎物。细线虽容易弯曲，但是被伸拉时却会表现出很强的反抗力。因此若将网架中受拉力的部分做得很细，就可以节省材料。练习应从平面开始，将X型或Y型单位连接构成互不接触的串联的平面构造体，节点全部是铰端构造。不仅可以排列成一条直线，还可以向四周扩展或做放射排列。接下去，再将已做过的平面连续构造发展成立体的，如图4-88所示。

（5）线织面 线织面使直线的两个端点沿不在同一平面上的两条导线运动。直线（母线）既可用硬材又可用软材；两条导线既可以都是直线、曲线，也可以分别为直线和曲线；运动可以同向、反向，同匀速、同变速或速度相异。于是，由此就能获得各种微曲面（劈

锥曲曲面、双曲抛物面、自由曲面等）形态。将这种线织面进行组合，变化是极其丰富的。线织面的具体制作可以用木框架（直线、曲线）、金属丝框架和有机玻璃盒框。其中，前两种框架都需注意框架因受力而弯曲或倾斜的变化，一般均需相对方向同时受力；因此，框架的设计既要避免形式的呆板，又要考虑框架自身以及线织面伸拉后的牢固性。有机玻璃盒的线织面比较自由，具有玻璃花的效果，不过制作时必须先留空一面，以便穿线、拉线。线织面作品如图 4-89 和图 4-90 所示。

图4-88 拉伸构造

图4-89 线织面（一）

图4-90 线织面（二）

4. 软质线材的基本结构方式

软质线材由于柔软纤细，本身并不具备空间表现的能力，因而只能通过线群的聚集才能在立体构成中表现空间立体形。软质线材主要是通过框架的支撑以及编织来进行造型的。

（1）框架的作用 柔软的特性使软质线材独立成形的能力很差，它必须依赖于硬质框架才能组织成形。框架一般是用木条、金属条等制成的，也可通过板材支撑。在软质线材的构成中，框架是设计的重要环节，框架的形态和结构特点会直接影响线的排列与组合。

木条是常用的也是较易制作的框架材料。木条本身要坚实，连接要牢固，因为软质线材的编排组合要求具有很强的拉力，如图 4-91 所示。

金属条框架的制作较为麻烦，需要通过焊接、螺丝等连接方式来完成框架。

板材形成的结构可使线的连接具有更大的空间。板材组合的方法是多种多样的，且牢固程度较高。但板材如果是不透明的，就会阻挡视线，使立体形态的可视性变弱。为避免这一弱点，可选用透明板材。

软质线材通常是通过打结或钻孔穿接的方式连接在框架上的。

（2）连接的线群　软质线材的造型必须依赖于硬质材料的支撑，因而在其造型过程中，连接是最基本的造型方式。

两个固定的点可以形成一条线；多个固定的点可以形成多条线的连接；点的空间位置的不同，又可以形成立体交错的连接线群。

图4-91　针织线（学生作品）

线的连接方式不同，产生的立体效果也不同。在一个立方形的线框中，如果线的连接在同一平面上，连接的线群就会产生面的效果。如果想构筑立体空间中的连接线，平行的线或属于同一平面的线就难以实现目标了。只有非平行的且又不属于同一平面的线，才能形成立体空间的效果，这种连接的线群，在立体空间中会产生渐变式的、多方向的倾斜排列和意想不到的曲面效果，如图4-92所示。

（3）编织造型　软质线材还可以通过编织的方法进行造型，这种造型的方式在日常生活中十分多见且实用。软质线材的编织造型十分丰富多样，一是材料种类的多样性，如毛线、麻线、尼龙线、软塑料线、软藤条等都可以用来编织。二是编织方法和手段的多样性，如质地较硬的软质线材，经过编织结饰后可使形态的整体强度增大，从而不依赖任何辅助物即能够独立成形；质地较软的软质线材，既可借用硬材的支撑进行编织，也可和可塑性较强的硬质或半硬质线材组合编织。竹艺编织造型作品如图4-93所示。

图4-92　线群（学生作品）

图4-93　竹艺编织物（学生作品）

5. 案例赏析

（1）金字塔　金字塔的材料最早是泥砖，后来是石料。埃及吉萨地方的法老胡夫的陵墓（见图4-94和图4-95），使用了超过200万块淡黄色石灰岩石块，每块石块约25吨。金字塔的表面覆盖了白石灰石，白色光泽的锥形墓标是个光彩夺目的纪念碑。散布在沙漠中其他大的金字塔，都是正面朝东、锥体倾斜度约52°的相似立体。遵循一定规律建造的金字塔群，演奏着和谐的旋律。

图4-94　胡夫金字塔近景图

图4-95　胡夫金字塔远景图

（2）哥特式建筑　12世纪开始的欧洲哥特式教堂建筑，可以说是砖石等材料和结构建筑的精华，也可以说是宗教的力量和人类的手相互配合的最优秀的造型。

哥特式建筑的特征是：尖拱和圆拱、肋拱的交叉，向上伸展的尖塔和支持它的扶垛或拱扶垛交错之美，加之透过彩色镶嵌玻璃的丰富的色光，构成了神秘的空间。显露出的结构体，以及精雕细刻的施工，成功地创造出庄严的宗教空间。

尖拱的特征是：顶部的高度固定，不同梁距的拱顶、集中点的肋拱和拱顶相互挤压，尖拱结构增加支撑顶部的力量，成功地形成了稳定的框架。扶垛或拱扶垛与底部的推力相抗衡，以及尖拱窗与檐沟的造型和细心的处理，都巧妙地展示了独特的剪影画效果。

这些教堂建筑，均花费了相当长的时间建成，甚至花费了四代人的心血。它包含了支持这些建筑的虔诚的宗教之心、丰厚的经济基础和精湛的传统技术等。哥特式建筑可以说是造型文化中的宝贵遗产，如图4-96所示。

图4-96　哥特式建筑（波兰）

（3）木结构　木结构耐压缩、拉伸、弯曲，体轻，易于加工、容易获取。可是其可燃，容易造成火灾，易被白蚁侵蚀，而且遇风雨很快会风化，一般来说，不适合恒久使用。但是，在高温多湿的日本，人们喜欢通风良好的住宅，因而发展了框架结构的木结构房屋。例如，伊势神宫的武年迁宫或江户时代发达且成熟的"木割"（一种模数），皆以木造建筑系统之恒久性而闻名。也有如法隆寺般的超

越千年的木造建筑，使用树斗、框拱等组件，为的是不使用会生锈劣化的金属构件。木结构的日本法隆寺如图 4-97 所示。

图4-97　木结构的法隆寺（日本）

（4）钢结构　近年来由于炼钢技术的发展，优质高强度的铝材价廉、量多，因而使钢结构、钢制的构造物迅速普及。钢铁有耐拉伸、耐弯曲、耐压缩与剪切强度较好等特性，且容易加工，因此被当作许多构筑物的结构材料而加以利用。特别对大型的大梁距的构筑物来说，钢铁更是不可缺少的素材。超高层大楼、纪念塔、大型体育馆、桥梁、船舶、储油罐等用到钢材、钢结构的情况不胜枚举。

钢结构可以构造成随意的造型，是建造大型结构的主流。现在，钢结构因其结构简单，而主要着眼于建造展示力的变化的新型美观造型。我国的鸟巢就是钢结构的优秀作品，如图 4-98 所示。国家体育场"鸟巢"位于北京奥林匹克公园中心区南部，被誉为"第四代体育馆"的伟大建筑作品。主体钢结构形成立体的巨型空间，灰色矿质般的钢网以透明的膜材料覆盖。混凝土看台分为上、中、下三层，看台混凝土结构为地下一层、地上七层的钢筋混凝土框架 - 剪力墙结构。钢结构与混凝土看台上部完全脱开，互不相连，形式上相互围合，基础则坐在一个相连的基础底板上。鸟巢的设计灵感来自我国传统的镂空雕刻技术，展示了我国非物质文化遗产——剪纸雕花手艺。作为 2008 年北京奥运会的主体育场，它象征着我国作为东方文明古国不断走向开放的历史进程，其设计与"奥运精神"相结合，融入了为国争光的爱国精神、艰苦奋斗的奉献精神、精益求精的敬业精神、勇攀高峰的创新精神和团结协作的团队精神。

（5）悬挂结构　悬挂结构可并入钢结构的范畴，是悬挂天棚式的结构，在吊桥、斜拉桥等中运用较多。由于悬挂结构是日常可看到的造型，故使人感到亲切。悬挂结构原本为古代使用的构架方法，结合近代的技术后，成为大型近代化产物，是今后将会被广泛应用的一种构架形式。日本的悬挂式建筑作品如图 4-99 所示。

图4-98　钢结构的鸟巢（中国）

图4-99　悬挂式结构（日本）

（6）膜结构　用动物毛皮围成帐篷或蒙古包的住宅，从古至今均有例可寻。此外，膜结构被用于飞船、气球等方面也由来已久。随着化工技术的发展，具有更强气密性的高级被膜被开发出来，使得大规模的空间可以被包覆起来。此结构有两种方法：其一是使内部气压比外面稍高，因而能维持被膜的形态；其二是在如坐垫般的被膜内部充填轻质气体。不论哪一种方法，膜结构的外形皆有流畅的曲线、平稳而柔顺的轮廓。此种构架方法今后也将被广泛应用。人民广场上的膜结构如图 4-100 所示。

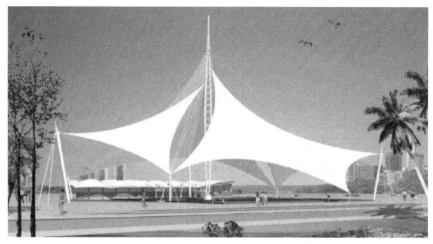

图4-100　人民广场（中国）

6. 课题训练

训练课题：点的构成

训练要求：

1）面材的选用应具有一定的强度和张力，尽量达到作品制作的硬性要求。

2）无论哪种结构，都应体现出造型的新颖美观和结构的均衡稳定。

3）作品应全面体现材料美、结构美、手工美。

课题解析：

1）运用各种面状材料，构成面层结构、插接结构、柱式结构、多面体及其变异结构等丰富多彩的立体形态。

2）通过学生动手实践的过程，来不断提高他们的审美水平和动手能力。

4.2.3　面的立体构成

面材是极富表现力的材料，面材的加工方式和构形特点决定了其与线材成形的形态结构不同，常表现出结构的隐藏和材料形态特征的多样化。

面材的适用范围十分广泛，但由于加工方式相对复杂，本小节无法较充分地选择材料，而只能以相对简单、固定的结构，以及适合课堂加工成形的面材，展开对新形态的探讨。本节将重点选择一些常见的结构方式和常见的卡纸为面材，在加工过程轻松、明快的条件下，通过对形态、空间、体感等的探讨，突破结构限制，产生出新的构形。结构与形态本是联系着的互为表里的存在关系，结构的裸露直接呈现形态特征，结构的隐藏也会导致形态特征的相应变化。要创造新的形态，就要不断地寻找各种结构的变化，寻找结构内

部可变因素，探讨其发展变化的可能性。

1. 面材的特点和种类

在平面中，面是通过线的合围封闭而产生的，线反映了面的轮廓和形状；而在三度空间里，面是实实在在的，既有平面的视觉感受，同时还有立体状态下的触觉感受。严格说来，面不应有厚度，但在立体构成中，面的厚薄是确实存在的，因为厚薄是能够从事立体造型的最起码的条件之一。当面正对着我们的时候，面的形状、大小一览无余；当面的一侧正对着我们的时候，我们感受到的却是线的特征，而且此时线的宽度又反映了面的厚薄，因而面也具有线的某些特征。同时，面在立体构成中的位置、方向和角度的变化因素也是极其重要的。面有平面和曲面之分，平面只有二度空间的特征，曲面却因其具有深度而显示出三度空间的特征。平面是最为单纯的面的形式，尤其是几何形平面，因为它的概括、简洁给人们留下了深刻的印象，并且加工制作起来也非常方便。曲面的形式较为复杂多样，由于加工技术的发展，曲面在表现上的灵活性已越来越强。

面材的种类很多，无论金属材料还是非金属材料，都有大量的成品面材。在立体构成中最常用的面材有纸板、胶合板、塑料板、有机玻璃等较易加工的材料。由于面材在造型上具有灵活、轻便的特点，而且造型中的一些组合方式使其具有很高的强度，因此面材在造型中的实用性很强。随着现代科技的发展，面材大量用于日常生活，成为最为重要的造型材料之一。

2. 面材的加工与结构

（1）折板构造　在平面上做平行线，将这些线折成凸起和凹进的"山"或"谷"，就成为简单的折板。在此基础上切割再折叠，就可以创造出复杂而有整齐感的浮雕形或立体形。折板构造有3种方法：

1）以折缝中的"山"作为基线，如果相对于基线再做有角度的折叠，折板将向谷方一侧弯曲。角度为直角时，基线与基线重叠；角度为钝角时，顺时针方向弯曲；角度为锐角时，时针方向弯曲。开始就做大面积的浮雕是困难的，可以先用小纸片做试验，然后做精细的研究、计算，扩大为大面积浮雕。

2）先将纸横向折叠，然后纵向向"谷"折，从断面看去，有三到五层，所以纸张要薄、柔软、结实。最后将向内重叠的纸，层起折叠即成积层蛇腹折。

3）在折板的基础上做切割和再折叠。折叠线可以有直有曲、可以有宽有窄；切制线也可以有直有曲，与接线垂重直或成角度。

（2）薄壳构造　将纸做"曲线折"，可以创造出有机形的壳体。为了折得漂亮，就得在折缝线上用小刀或铁笔划出一条筋。像圆一样的封闭曲线是不能做曲线折叠的，必须切割掉一部分构成开口形。也就是说，曲线折必须有一侧能收缩，否则是不能隆起来的。折曲后再剪切调整纸的外形。

开始，先做一条曲线的折曲，研究其方向变化所适合的趣味；接着做两条曲线的折

曲，第二条曲线理应受第一条曲线折棱的制约，必须注意其间的逻辑关系。随着曲纸折的增加，这种逻辑关系将越来越明朗。

强调折曲秩序性和逻辑关系，可以创造出丰富的筒形壳体、球形壳体，还可以用简单的壳体作单位进行壳体的组合。

（3）插接构造 插接构造就是木工的榫眼构造。由于纸很薄，因此只要剪条缝就可以插入其他纸，靠摩擦即难以脱离，而成为可拆装的构造。插接有如下形式：

1）普通卡片的插接，卡片的形状可以根据造型的断面或表面来设计，相临两片卡片各切割并插入到一半的接缝中。断面形插接又有放射型断面插接和平行断面插接两种，平行断面插接容易变形，需要置于一定支撑摩擦面材上并注意面材厚度。表面插接也可以分为表面形直接相互插接和附加连接件的间接插接，通过二次加工可以表现出丰富的效果。

2）基于榫眼、扣接的卡片插接形式更加活泼。

3）由曲折的开口形做插接。

4）由单位内空体做插接。

3. 面体结构

面体结构是通过面材的弯曲、折曲、连接而形成的封闭式的、具有体块视觉感受的空心结构，面体结构主要分为柱体结构和多面体结构。在造型的练习中，一般多采用较容易加工和操作的纸质面材和薄塑料片。

（1）柱体结构 将面材经过一次弯曲并进行连接，就形成了圆筒结构；将面材经过两次以上同一方向的折曲并进行连接，就形成了多棱形筒状结构；再将筒形相通的两端封闭起来，就构成了柱体结构。面材构成的柱体结构包括圆柱体和棱柱体，它们虽然没有体块的坚实和重量，但是已具备了体块的立体视觉感受。由于面材通常具有容易切割、弯曲、折曲等特点，因而其造型十分灵活且变化多样。柱体结构造型如图 4-101 所示。

（2）多面体结构 面材在被折曲时，由于折曲角度发生了变化，使折面在空间方向上也发生了改变，从而导致了折线之间角度的变化。如果有规划地将这些折线联系起来，就可形成多面体结构。多面体结构虽然看似复杂多变，但都是从较为简单的基本形发展而来的，面越多，结构的棱角就越弱，形态也就越接近球体，如图 4-102 所示。

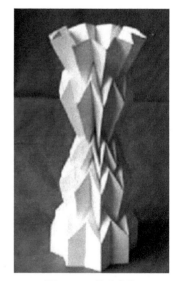

图4-101 柱体结构

4. 案例赏析

空间包括物理空间和心理空间。物理空间是实体所包围的、可测量的空间，即一般人所说的空隙和空虚。心理空间是存在着的、没有明确边界却可以感受到的空间领域，它来自形态对周围的扩张，如图 4-103 所示。

图4-102 多面体结构

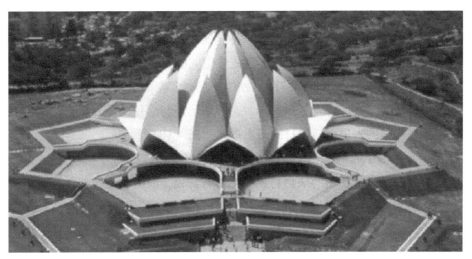

图4-103 印度莲花寺

5. 课题训练

训练课题：面构成。

训练要求：

1）利用卡纸、纸板等材料，完成方向、位置、大小变化的层面排列构成练习。

2）参与完成的单元面材不得少于 10 个，尺寸不小于 20cm×20cm。

3）层面排列完成后，需放置在色彩相区别、具有造型形态的底座（尺寸不小于 100cm×100cm）上。

4）应注意作品的视觉美感。

5）作品尽可能体现主题思想。

课题解析：

此训练方法，首先通过观察、研究，使学生对一种形体简化的方法进行了解与学习；然后以周边的事物作为简化对象进行形体抽离训练；最后将学生自身整理出来的抽象面的样式，作为立体面构成形式应用操作的基本元素，进行实际的操作练习。此训练的目标是使学生拓展通过形体简化确立面立体构成的基本样式的能力，以及在不限定构成方法的基础上让学生进行发散性质的能力拓展训练。

4.2.4 块的立体构成

1. 块立体构成的概念

块材的构成也被称为块立体构成。块材是立体构成中最基本的表现形式，有长、宽、高，形成三度空间的实体形态，拥有连续的表面。与线材、面材构成形态相比，块材形态会表现出更强的体量感和空间感，能给人一种充实和稳定的感觉。块材形态可分为实体和虚体，具有占据空间的作用，能有效地表现立体空间的完整性。

块材形态为观察者提供了不同的观察方位。观察者在面对块体时，因为角度的不同，会对同一个块体产生不同的感觉，从而导致对块体形态与面貌的差异认识，这在实际应用中会使块材具有极强的表现力。块材的基本形态如图 4-104 所示。

块材在实际生活中应用得比较广泛，如城市景观雕塑、产品外观造型、物品包装盒、建筑形态等。在教学中常使用的块材材料有艺用石膏粉、胶泥、泡沫块，还有雕塑作品中常使用的金属材料，如铜、铝、不锈钢、玻璃钢、有机玻璃，以及各种石材等。

长方体　　　正方体　　　圆柱体　　　圆锥体　　　球

图4-104　块材的基本形态

2. 块立体构成的形式

（1）扭曲　轻度扭曲可以使形体柔和且富有动感，强烈的扭曲则蕴涵了爆发力。扭曲的块状艺术品如图 4-105 和图 4-106 所示。

（2）膨胀　膨胀的形态向外球面扩张，表现出内力对外力的反抗，富有弹性和生命感。膨胀的块状艺术品如图 4-107 所示。

（3）倾斜　倾斜的形态的重心发生偏移，使立体形态产生斜线或倾斜面，从而产生动感，达到生动活泼的效果。倾斜的建筑艺术如图 4-108 所示。

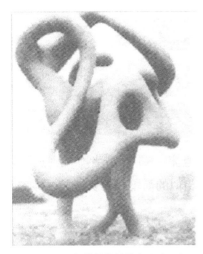

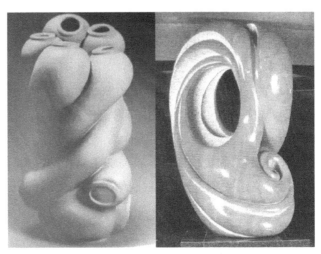

图4-105　扭曲的块状艺术品（一）　　　　　　　图4-106　扭曲的块状艺术品（二）

图4-107　膨胀的块状艺术品　　　　　　　　　图4-108　倾斜的建筑艺术

（4）盘绕　盘绕的基本形态按照某个特定方向盘绕，呈现出具有引导意义的动势。盘绕可以是水平方向的，也可以是三度空间的。盘绕的艺术品如图4-109所示，螺旋楼梯如图4-110所示。

图4-109　盘绕的艺术品　　　　　　　　　　图4-110　螺旋楼梯

3. 课题训练

训练课题：块构成。

训练要求：

1）数量：1个。

2）规格：高度50cm以内（含底座）。

3）要求：构思新颖、形态优美、形式多样。

4）材料：物美价廉的、容易加工制作的材料，例如泡沫、KT板或者有规则造型的生活用品等。也可以先用纸材制作出各种封闭性的相同、相似的简单几何块体，再将它们组合起来。

课题解析：

这种训练方法是让学生按照立体构成的方式进行分析、对构成拼接流程进行总结，并以此作为制作指导守则，以便更好地理解构成方式的过程，也利于后续块体设计的实际操作。

第5单元 构成设计在设计中的应用

　　德国哲学家黑格尔指出，艺术的使命在于用感性的艺术形象的形式去显现真实[一]。构成设计是造型艺术的主要手段之一，以可见的物理形态展现和表达设计者的艺术构思和审美追求，其造型元素通过多种形式作用于现实生活。学生必须准确理解构成设计各造型要素在专业设计中的具体运用，了解点线面体、构成形式、构成视点的设计规律和应用技巧，并能够在此基础上准备进行专业造型设计。

㊀　黑格尔．美学．第一卷［M］．商务印书馆，2011。

5.1　点线面体在设计中的应用

　　文学作品中，连贯的字词形成了句子，句子集合成为语言，字、词、句作为基本的构成要素以不同形式相互结合而生成意义。在艺术设计中，点、线、面、体是造型艺术最基本的要素，当它们以不同的视觉形态、表现手法相互融合时，能够产生具有极强形式感、秩序感、立体感的视觉形象，从而代替设计者传达丰富生动、复杂深刻的创作观念和艺术语言，以静止而固定的形象传递动态的情感意味，以简练而抽象的形态阐述大量的信息内涵。因此在日常生活中，随着设计理念和应用技术的进步，点、线、面、体逐渐被设计师巧妙机智地运用于各个社会生活空间，这些抽象的造型语言早已渗入我们生活的各个角落之中，潜移默化地影响着我们的生活——从高耸宏伟的建筑（见图5-1）、雕塑到细微精致的包装饰品，从抽象静止的绘画摄影艺术到动态立体的舞台表演艺术（见图5-2）。

　　值得探讨的是，在当前多媒体技术迅猛发展的形势下，点、线、面、体生成了形态更为复杂的产品，以独特的形式存在于动画制作、影视创作、UI交互设计之中。由此可见，在现实环境中，构成设计的各元素能够与特定的环境有机渗透、结合，从而呈现出与环境相应的多元特征和独特效果。

图5-1　海南三亚凤凰岛建筑群

图5-2　山水实景表演《印象刘三姐》

5.1.1　点线面体在环境设计中的应用

1. 点线面体在建筑设计中的应用

　　建筑作为满足人们生活需要的人造环境，通常使用材料、技术制作出门窗以及墙体等建筑构件并围合建造而成。门窗、墙体等构件的围合所形成的形态，成为建筑的结构体系。如果将建筑结构体系作为整体，那么对建筑结构体系的设计就是对建筑结构表现形态的综合归纳。当今社会，建造师将现代的信息技术与视觉审美艺术相融合，将设计造型要

素（点、线、面、体等）的相关内涵应用到建筑设计专业中。建筑通过结构体系的设计表达了社会生活的审美艺术追求，诸多造型元素与建筑结构体系相结合，赋予了建筑新的功能——审美艺术功能，促使建筑的功能随着技术的进步不断延伸和突破。

在建筑设计中，点作为占据空间较小的要素，一般应用于结构中的细小部分，例如门窗或墙柱的节点，它以立体各异的形态依附于材料之中，在材料中有着特定的体积形状，形成与周围环境相对独立的视觉效果。当点的位置和数量适合时，点也能够构成建筑的表现形态。如果能够以特定的方向将点进行重复或者渐变式排列，点将构成一个面，从而完成建筑的基本形态。北京奥林匹克公园中的国家游泳中心"水立方"，是2008年北京第二十九届奥林匹克运动会的标志性建筑物之一，水立方的外在形态由多个不规则凸起的点状图块组成，如图5-3所示。从视觉角度来看，该设计体现出"水的立方"的设计理念，外形设计的构思源自细胞排列形式和肥皂泡天然结构，通过改变点的形状，利用点的差异和相似性质进行密集排列，构成了外部的基本形态，因此是点状建筑形态的经典代表，如图5-4所示。

图5-3　北京国家游泳中心"水立方"俯拍图　　　　图5-4　北京国家游泳中心"水立方"夜景

线在建筑形态构成中包含着形的因素和体的因素，线在建筑形态构成中被理解为细长的形，在度量方面反映为形状的大小与长度的对比关系。在建筑形态构成中，线的延续性和方向性不仅表现在平面上，也体现在空间中。线在空间中的方向性是多样的，通过不同方向和不同空间位置的转变，利用延续性构成新的空间形态。

建筑结构的美，很大程度上是线构成的美。玛丽莲·梦露大厦，位于加拿大第七大城市密西沙加市，由我国设计师马岩松设计，2012年荣获美洲地区高层建筑最高奖。大厦中的扭曲流形和自然线条相互平行，设计不再屈服于现代主义的简化原则，而是表达出一种更高层次的复杂性，更多元地接近当代社会和生活的多样化的需求，形成了在景观中有机的形态和渴望城市确认的热情，如图5-5所示。不同于西方建筑设计中摩天大楼使用竖线条来体现高度和技术，设计师马岩松秉持中国文化设计特色，运用横线条和弯曲的曲线设

计玛丽莲·梦露大厦，体现出圆润、曲径通幽的文化思想与环境融为一体的内涵。

图5-5　加拿大玛丽莲·梦露大厦

2. 点线面体在园林设计中的应用

对现代园林景观设计师而言，园林景观的形态设计是整个设计的重要环节。因此，形态构成要素在园林景观设计中占据着重要的地位，而设计师对形态的创造与使用能力将决定着园林景观设计的价值。

在园林艺术中，常常运用点、线、面、体的特性对景物进行创造性设计。点作为高度积聚的造型要素，较容易形成视觉的中心。在园林景观中运用点进行造型设计可以有效创造和提升造型环境的空间美感。点是景观的焦点，在焦点中加入独特的景观要素，使其成为景观的重点，能够突出景观的主题和中心。例如，在园林中放置亭子，使亭子在风景中引人注意又别有意境（见图 5-6）在花园、中心广场或庭院中的喷泉景观因流水而成为环境中的动态造型，带来流动的自然美感（见图 5-7）。

图5-6　中国水墨画作品　　　　　　　　图5-7　庭院中的小型喷泉

此外，在同一空间中，将两点放在不同位置，能产生不同的心理感觉，并形成节奏韵律感。在景观中将点进行排列，随着排列形式的变化，也会产生不同的视觉效果，构成各种有节奏、有规律的造型，生成一定的视觉特色和景观意境。例如，在园林中以不同形状的石块作为铺路材料，取材于自然又在视觉上形成颇具意趣的自然效果，与周围景色相映成趣，如图5-8所示。

在园林设计中，线的运用也甚为广泛。例如，出现在园林中的行道树、绿篱等。线的造型效果丰富直观，直线有庄重、延伸的感觉；曲线有柔美流动、自由之感。将线作为造型手法，既提升了园林的装饰美感，又能够带来流动和活力的视觉体验。位于英国伦敦切尔滕纳姆城附近的苏德利古堡花园，通过将绿植修建为曲线的形状形成网格形的绿荫拱架，植物在视线中伸展延长，并对花园的空间进行间隔划分；绿植的曲线形状参照凯瑟琳王后衣饰花纹设计，如同绿色的衣带结，在视觉上整齐庄重而又具有艺术和人文色彩，丰富了视觉空间，令人过目不忘，如图5-9所示。

面的运用在园林景观设计中体现为群植的乔木或绿地草坪等，它是景观设计中主要的平面造型手法。面的造型，要求在园林中对植物进行面状种植，在视觉上具有扩展的作用，例如日本禅宗寺院中的环境设计（见图5-10）。

图5-8 园林石路设计

图5-9 苏德利古堡花园

3. 点线面体在室内设计中的应用

室内设计是对建筑物室内环境的空间及其界面、家具等要素进行合理组织与设计，而创造出舒适美观的室内环境的专业设计活动。在室内设计的过程中，设计师需要运用想象力展开每个二维空间的设计来完成室内环境的立体空间设计。室内设计主要从两个层面展开，一个层面是为家具用品、装饰性造型（如装饰墙、装饰品）等室内陈设进行设计，另

图5-10　日本禅宗寺院庭院

一个层面是为室内地面、墙面、隔断、顶棚等室内环境进行设计。装饰墙、装饰品等室内陈设品一般使用构成的造型原理和设计手法，结合形式美的法则进行线材、面材的造型设计。现代的室内陈设品处处体现着对构成基本要素（点、线、面、体）的运用，不同造型风格的家具能够带来不同的室内风格，它们将点、线、面、体的属性与家具造型相融合，如欧式古典餐桌的常用轮廓由对称的曲线或曲面来体现韵律感和节奏感，如图5-11所示；现代座椅设计采用块材自由体来造型。

以室内墙面装饰为例，在墙面加入抽象形态的图案或色彩鲜艳的线条，能够增强室内明朗活泼的视觉感受，促使观看者将墙面图案与室内环境相关联，从而产生丰富有趣味的联想和气氛。例如，以照片作为客厅沙发背景墙的装饰品，照片的排列在对称中形成爱心的形状，将多个相对的点形成心形的面，在视觉上传达出对爱和幸福的追求，提升了室内的温馨气氛和视觉效果，如图5-12所示。

图5-11　欧式古典餐桌、餐椅　　　　　　　图5-12　照片墙设计

5.1.2 点线面体在工业产品设计中的应用

1. 点线面体在灯具设计中的应用

灯具作为空间照明产品，一方面用于提高室内的亮度、调节室内光线，同时也用在室内装饰造型之中。灯具的造型应与室内整体设计相协调、相融合，从而有效提升室内设计的格调和风格。

在灯具造型设计过程中，设计师常将平面造型要素中的点、线、面、体与灯具、室内环境风格相结合，通过艺术处理灯具的造型更具备现代的视觉艺术效果，从而与特定的室内风格统一且独具特色。灯具除了在室内使用，也广泛运用在室外空间的装饰设计中，例如街道、广场、住宅小区等。

以泉州南益广场三周年蒲公英灯光展为例，300m^2 高低错落的蒲公英灯海在广场绽放，形成瑰丽壮观的"蒲公英灯海"。蒲公英灯海通过为每个灯具设置磨砂的花型灯罩，运用点的面化效果，将灯自由组合，产生强烈的视觉奇观，营造了浪漫而神秘的观赏效果，如图 5-13 所示。

图5-13 蒲公英灯海

2. 点线面体在家具设计中的应用

倘若想设计出完美的家具，装饰、色彩、材质、肌理与造型构成法等是我们必须要掌握的基本要素，以这些要素为基础按照一定的美学法则去构成家具形象。下面对家具造型设计的基本要素分别加以论述：点、线、面、体。

（1）点 在家具的造型中，有一些较小物体，比如门把手、锁扣、局部雕刻等装饰，很多都表现为点的形态特征，因此都可以理解为点。这些点在家具设计中往往起到画龙点睛的作用，是家具造型与设计中具有良好装饰效果的功能元素。

（2）线 线即表面为线形的零件，如木条、藤蔓、钢丝、抽屉面的装饰线脚及家具表面织物装饰的图案线条等，这些常见的物体都属于线的范畴。在实际生活生产中，一般可以采用直线线材、曲线线材或者两者混合构成家具，主要是搁架类、椅凳类和沙发类等。运用不同线材样式设计而成的家具传达的视觉效果也不相同。用直线线材设计而成的家具，具有安定、严谨、稳重、简洁的效果；用曲线线材设计而成的家具线条流畅、俏皮而不失优雅。曲线线材的欧美风格木椅如图 5-14 所示。

图5-14 曲线线材的欧美风格木椅

（3）面 面是家具拥有实用的功能并构成形体的关键，因此面是家具造型设计中最重要的构成。家具造型中的面是由封闭的各类形状构成的，即根据使用要求的实体物品组合而成。面在家具造型设计中有三种应用方式，一是以板面或其他实体的形式出现的；二是由条块零件排列构成面；三是由线形零件包围而成面。这些面以几何形或非几何形出现，代表着不同的情感因素。如三角形、长方形等几何面给人轻快、舒爽的感觉，自然面给人以和谐、古朴、自然、舒畅的感觉。可以运用不同形状的面并加以组合，来构成不同造型与风格的家具。极简风几何造型家具如图 5-15 所示。

图5-15 极简风几何造型家具

（4）体　体构成家具整体的功能和空间。体的造型可以细分为抽象体造型和有机体造型。抽象体造型具有秩序严谨、风格简练、比例优美等特点，是将纯粹的抽象几何形体组合而构成的家具造型，从视觉上能感受到现代与理性。有机体造型是从自然生物形态中汲取灵感，利用塑料、橡胶等新兴材料，采用感性而自由度极高的三维形体作为家具的造型依据，几何体造型的家具以优美的曲线形态为原型，散发着形象而生动的效果。设计师羽迟浩田所设计的"吸血鬼"靠椅的灵感来自蝙蝠飞行时的形态。它借鉴了蝙蝠翅膀的骨骼构造，内部骨骼结构提供了天然的支撑，还增加造型的野性与自然特色，如图5-16所示。

设计者应充分运用点、线、面、体等造型要素，结合家具空间、感官、层次等特点，构成开合、虚实、凹凸的形体特征，表现出不同的家具造型效果。

图5-16　羽迟浩田作品"Batwings"座椅

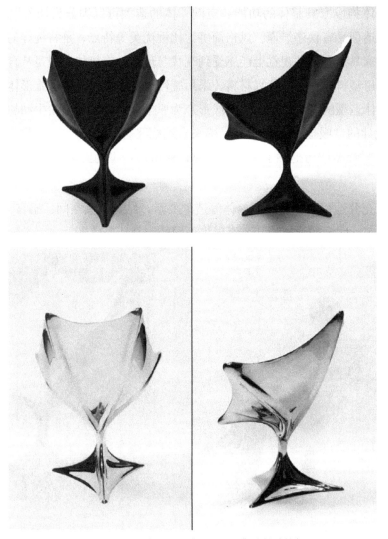

图5-16　羽迟浩田作品"Batwings"座椅（续）

5.1.3　点线面体在视觉传达艺术中的应用

1. 点线面体在广告设计中的应用

视觉概念的成功传达是广告设计的重要环节，在视觉概念的传达中，图形作为主要内容之一，来自原始的图形语言，即点、线、面、体的抽象化语言，因此，广告作品可以结合平面造型语言进行综合表达，将平面构成原理与精巧的创意相融合，使完美的理念和造型方法融于一体，创作出极具视觉冲击的广告作品，达到新的视觉内涵，进入新的思维空间。

点是视觉形象的基础，点的移动构成不同的形状和线。在广告设计中，点以不同的形

态带给人们不同的视觉效果。画面中单独的点具有汇聚的效果，形成力的中心，给人以集中、稳定的感觉。以奥利奥饼干系列广告为例，整个画面中一块圆形的奥利奥饼干位于中心，把人的注意力瞬间吸引到奥利奥饼干的形象上，巧妙运用了点在画面中汇聚集中的效果和独立、简洁的特性，饼干的主题被巧妙成功地表达出来，如图5-17所示。

图5-17　奥利奥饼干系列广告一

画面中大小相同的点能给人以平稳、安定、有序的感觉；大小不同的点在一个画面中会给人一种对比感、空间感、运动感；形状逐渐变化的点编排在同一个画面中，会在视觉上产生律动感、空间感和集中感。仍然以奥利奥的广告设计为例，在图5-18中将多块奥利奥饼干以矩形形状排列，稳定占据构图中心，在视觉上产生稳定而有序的效果。在图5-19中，奥利奥饼干广告则将大小相同的饼干排列成心的形状，以不同表情标注在饼干上，使点在位置上产生了变化，形成了趣味中心，与广告标语所要表达的童趣童真相互呼应，设计独特巧妙。可以看出，点的大小、形状、位置等特性都能够在广告设计中发挥不同的作用。

图5-18　奥利奥饼干系列广告二　　　　　图5-19　奥利奥饼干系列广告三

点的运动轨迹组成线，点的移动使线产生无穷的变化。线具有长度、方向、位置、质感、宽度和深浅等属性。这些属性可以用于表现不同的性格、情感，水平线，给人平稳、安静而无限延伸的视觉感受；垂直线，可以表现积极向上的状态；折线，可以代表不安定、紧张、变幻莫测的情感体验；曲线，具有优美、流畅、圆润、弹性、自由的性格。这些性格情感在广告设计中被广泛应用，以表达沉重严肃的设计主题，或者表达轻松、自由的设计主题。纪录片《舌尖上的中国》的两幅海报作品，如图5-20和图5-21所示，通过以中国结造型的面条作为表现主题，运用线条的流畅、弹性、下垂，营造出延伸、轻松、趣味的视觉体验，将我国传统文化与饮食相融合的主题通过造型展现出来，别具一格。《舌尖上的中国》第二季海报用筷子与面条展现出小鸟飞翔的效果，面条呈现翅膀飞翔的形状，在设计中运用了曲线线条自由、优美、流畅的视觉特色，给人以深远的意味，如图5-22所示。

图5-20 《舌尖上的中国》海报样式（一）

图5-21 《舌尖上的中国》海报样式（二）

图5-22 《舌尖上的中国》海报样式（三）

面即形，是线运动变化的结果，点的扩大与集合也可以形成面。面有很多种类，几何形、自然形、不规则形等都属于面的类型。在广告设计中，不同种类的面形可以展现不同的广告主题。几何形，具有秩序感与机械感，体现出理性的特征；自然形，更纯粹、更生动；偶然形，难以预料、无法复制；不规则形则是以徒手方式做出的自由的形。在艺术、人文题材中，运用自然形进行视觉设计，以表达纯粹生动的自然美与艺术美。表达活泼、生动、自由等主题的广告可用不规则形完成，例如笔甩出的形状、个性鲜明、颇具情趣。

2. 点线面体在展示设计中的应用

展示设计作为综合艺术设计之一，通过对展示空间环境进行创造，运用道具设施、视觉传达手段、照明方式，向公众展示信息和宣传内容。展示设计需要设计师以平面构成的理论为基础进行设计创作。适合的照明率与显色率，能使观念获得较好的视觉美感。

形状，是一切事物存在的外部呈现形式，人类所面对的现实世界，既是有色的，又是有形的。形状和色彩一样，是人类审美对象的基本元素。其具体要素为点、线、面、体。形状的美，是构成产品造型的要素所带给人的愉快的情感体验。优秀的商业展示设计作品，不仅能使观众看到点、线、面、体所营造出的视觉效果，而且其丰富奇特的造型还能使观众产生心灵上的震撼，这都是商家向观众所传递的商品信息。

点的表现形式很多，有圆点、二角点、三角点、多角点、不规则点等。展示设计中的点是相对的，可以是悬吊的灯具、墙面造型、字，也可以是展品。点的巧妙运用能产生富有导向性的视觉美。

线是点移动的轨迹。在展示设计中，线是一切形象的边沿分界，也是一种造型的方法。它具有连贯性，可以组织形象，并在两形之间起到分割作用。通过线条的起伏、流动、粗细、曲直以及轻重、软硬、干湿等变化，来表现出展示内容的属性。水平直线，给人以平静、沉稳、舒展、安宁的感受；垂直的线，给人以刚毅、挺拔、肃穆之感；自由曲线，给人以活泼、流动、轻盈与欢跃之感。如MYNT商品展示空间的入口立面设计，通过垂直相交的直线构成网格的造型，更加突出了空间通透、轻巧的形象特征，如图5-23所示。

面是线移动所产生的具有长度、宽度的轨迹，也是相对于点和线的。在商业展示中，面分平面和曲面、实面与虚面。平面有不同的形状，如圆形、三角形、矩形、菱形等规则和不规则平面；曲面指球面、柱面等几何曲面和自由面；实面是不透光、能遮挡视线的面；虚面是能透光或者不遮挡视线的面，往往还具有象征意味。内部展示空间的方格网状立面多为虚面，不仅起到了隔断与围合空间的作用，还有使内外空间有互相渗透的效果，具有很强的节奏美感；不仅满足了展示功能的需要，还使整个空间有了虚实结合的视觉审美。

图5-23　MYNT商品展示厅

体是面的移动轨迹，它是由面所构成的具有三个维度、并占有实际空间量的存在形态，具有点、线、面的相对特征。室内展示现场的主体造型不同于其他展示所用的线和面构成的围合状，而是采用大小不等的球体进行散点分布，展品穿插其间，整体具有很强的团块美感，在相邻的众多展品中独树一帜，如图 5-24 所示。

图5-24　球体在展示厅中的应用设计

展示设计的布置方法有中心布置法、线形单元陈列法等。其中，中心布置法是以中心为重点、突出中心的方法，能做到主次分明。线形单元陈列法是采用分段、分块、分区、分组布置展品的方法，使展区有主有次、有条有理、简洁明了。这些方法都是由平面构成的知识演化而来的。

3. 点线面体在图标设计中的应用

作为现代经济的产物，商品及企业标志承载着现代企业的无形资本，是企业综合信息传递的重要媒介。LOGO、标志、徽标等作为企业形象识别系统最主要的战略部分，在企业形象表现过程中，是出现频率最高、应用最广泛同时也是最关键的构成要素。

平面构成以其独有的构成方式和视觉形态呈现给人们一种特殊的视觉感受。设计

将具体的事件、事物、场景和抽象的理念、精神等通过特殊的图形定格下来，让人们在看到精致 LOGO 的同时，自然而然地对企业产生美好的联想，从而大大提高对企业的认可度。平面构成的基本形和基本形的组合方式，是标志设计过程中两种最有效的手段。

在对图标进行创作设计时，点的外形是图形的重要表现成分，点在整个空间中起着重要作用。

当画面上只出现一个点时，点便形成了视觉中心。当画面上出现了两个点时，两者的大小和位置会产生不同的意义和效果。当这两个点大小相等时，使反复出现在视线里的内容得到强化；当这两个点有大小不等时，人们的视线会先落在大点上，因此进行标志设计时可以利用大点在画面上的强调作用、小点在画面上的补充说明作用。

图 5-25 中，百事可乐的标志设计就运用了点的聚焦作用。成都数聚云信息技术有限公司的标志（见图 5-26）通过将不同大小的点进行连续排列，由于大小、形态不同，点与点之间产生了一种从属感与派生感，因而传达了公司的属性——为互联网电子商务领域提供数据分析和挖掘等主要技术服务的科技公司。

图5-25 百事可乐LOGO　　　　　　图5-26 成都数聚云信息技术有限公司LOGO

从人的视觉角度来看，无数个点可以构成一条线，其长度、宽度、弧度等不同都会给人带来不同的感觉。因此，线条的可塑性很强，它拥有特别丰富、细腻的表现力，能更方便地传达给人们信息。如 IBM 国际商业机器公司的标志，由著名图形设计师兰德·保罗（Paul Rand）设计，以水平的条纹代替刚性的字母，暗示"速度和力度"，如图 5-27 所示。该 LOGO 把美国的国旗和 IBM 的标志用蒙太奇手法拼接在一起，把企业的形象和美国的国家形象联系起来，把企业的文化和美国的文化结合起来，企业的精神和国家的精神结合起来。不同于 IBM 的字母形态，全球运动品牌阿迪达斯的标志则使用简洁的三条纹路，三条线组成了"山"的形状，如图 5-28 所示，寓意着穿着阿迪达斯产品能够攀登顶峰、取得胜利，因此三条纹标志一直被认为是胜利三条线。这两张标志用线的不同形态作为视觉语言，用各具特色的线条表现不同的主题，不同的形态、方向等属性给我们带来或休闲或有力的视觉感受。

图5-27　IBM公司品牌标志

图5-28　运动品牌adidas品牌标志

5.1.4　点线面体在服装服饰设计中的应用

　　服装设计是一种创造性的活动，色彩、造型、面料贯穿于设计的全过程。正确认识服装设计要素的内涵，恰到好处地运用服装设计要素是设计师必须具备的素质，是能够满足人们对服装的需求的基础条件。平面构成这一原理已被普遍运用到设计领域，在中华民族悠久的历史传统中，服装设计中的平面构成应用也有着悠久的历史，如深衣的袖圆似规、领方似矩、背后垂直如绳、下摆平衡似权，传统服装造型观念一直影响着东方人对服饰的审美取向。

　　以我国为代表的东方传统服装的基本特征之一，便是服装随处可以体现出平面构成的运用。运用简单点、线、面来表现服饰的构形，在服装设计的细节处也都体现了点与线、点与点、线与面、点与面的结合与变化，通过这些元素或简单或复杂的分割、重组，可以使服饰更具变化性、更富有特色。服装设计常常以点、线、面、体的抽象造型来丰富服装的面料设计，这样面料的图形就会更加丰富、灵活，形式多变，能产生动静结合的效果。点、线、面、体可以在构成中做重复构成、特异构成、近似构成、渐变构成等多种形式的变化以增加服装的变化效果，产生节奏和韵律感，从而为服装在设计上的创新注入新的活力。此外，在服装设计手法中，立体肌理被广泛应用。立体肌理的变化和创新在服装针织中扮演着重要角色，催生出具有市场价值、审美价值、时尚风格的针织产品。

　　点在服装设计中是最基本也是最灵活的造型元素，它能够引导视线，成为视觉焦点。从纽扣到胸针，从图案到商标，点在服装中的表现形式十分丰富。由于其突出、醒目、有标明位置的作用，易于吸引人们的视线，因而点在服装的不同部位，点的大小、形状、位置、数量和排列都会给人以不同的感受。在设计中合理的运用点，就会产生画龙点睛的作用。

　　点子图案也是点的一种应用形似，点的大小、疏密、色彩、图案、位置及排列的不同所产生的效果也不一样。小点子图案显得朴素，适合采用类似色或对比色的配色装饰。大

点子有流动感，适宜设计下摆宽大、有动感的式样。点面料即经过印染或刺绣等工艺形成的点状纹样的面料。点的造型多样，点的排列上往往有一定的规律，可以呈现从二维到三维不同的视觉效果，如波尔卡圆点、欧普风格的点状排列（见图5-29）。

纽扣作为服装设计中的重要部位，不仅具有功能性，还具有装饰性。纽扣从大小比例到常见形状均表现为一种点的元素形态。它一方面有着扣合门襟的实际功用，另一方面对门襟的走势起到强调作用；还有些纽扣出现在袖口、袋口、肩部，这些点或集中或分散的布局，有效地丰富了款式结构，如图5-30所示。

图5-29　波点外套

图5-30　牛角扣外套

在服装设计中，线的使用是相当广泛的，线可以在服装的边缘做装饰，也可以在服装的面料上做抽象图形的处理，还可以做结构线。点运动的轨迹就是线，服装设计中的线具有一定的长度和宽度，它在空间中起着连贯的作用，而且线比点更能表现出较强的感情及性格。在服装中，线条可表现为外轮廓造型线、剪缉线、省道线、褶裥线、装饰线以及面料线条图案等。服装的形态美的构成，无处不显露出线的创造力和表现力。水平线是一种呈横向运动的线形，给人以舒展、稳定、庄重、安静的感觉，让人心理畅快的同时又有平稳的感觉，如条纹衬衫体现出稳重感（见图5-31）。斜线是一种能够使人的心理产生不安和复杂变化的线形，给人以活泼、混淆、不安定及轻盈之感（见图5-32）。

线的移动形迹构成了面。在服装中，轮廓、结构线和装饰线对服装的不同分割产生了不同形状的面，面的分割、组合、重叠、交叉又会产生出不同形状的面，使得布局丰富多彩。面之间的比例对比、机理变化、色彩配置及装饰手段的不同应用，能产生风格迥异的服装艺术效果。方形面在男装设计中使用得较为广泛。西装、中上装、夹克衫等男装的外形轮廓、肩部装饰线、袋形等，多以直线与方形的面来组成，给人以庄重、平稳之感，较好地体现了男性的气质，如图5-33所示。不规则形面在设计中会有意回避规则的几何图形而采用自然形态，综合使用多种规则形总体上会给人以不规则的视觉感受，如图5-34所示。

图5-31　横条纹衬衫体现稳重感

图5-32　纱裙倾斜的剪接线优雅而轻盈

图5-33　男士外套

图5-34　女士外套

　　通过对平面构成的简单分析，可以看出，千变万化的服装服饰设计产品，基本是由点、线、面、体这些最基本的元素构成的，点、线、面、体组合形式与组合序列的不同，产生了千变万化的服装款式。在三度空间的范围内，服装体现出其特有的立体形态。在对人体的美化作用方面，平面构成中的点、线、面以及色彩等平面构成元素的运用起到很好的装饰性作用。点、线、面、体是服装整体设计的基本造型元素，在一套或一系列服装设计中常常会综合运用它们。

5.1.5　点线面体在数字媒体艺术中的应用

在数字媒体艺术中，从 UI（界面）设计到动画制作、从应用软件到摄影作品，这些作品的制作都需要以视觉构成为基础，力求在视觉表现力上有所突破和提升。点线面体作为视觉构成的基本语言，也是数字媒体艺术造型的起点，因此在数字媒体艺术中具有重要的意义。

1. UI设计

游戏、应用软件以及其他交互式数字产品，其内容的视觉构成，无论形式如何复杂多变，其中最基本的造型都是由点线面构成的。一个按钮或一个文字是一个点，多个按钮或者多个文字的排列形成线，界面框体或者段落文字等可以理解为面。点、线、面相互依存、相互作用，可以组合成各种各样的视觉形象、千变万化的界面视觉空间。在 UI 设计中，视觉要素之间点线面体的布局、组合和构成关系是决定 UI 视觉表现力的重要因素。

在画面中，点的构成除了有大小和形状等差异外，还具有组合的多变性，并可以通过设计进行视觉引导。一个点在画面中具有向心感，能够集中视线，在多媒体平台启动界面中，往往对标签栏按钮使用舵式导航进行排列。舵式导航手机界面将拍摄和输入界面的标签放置在界面中心点位置，在简洁背景的衬托下成为界面的视觉焦点，具有清晰的功能指向，如图 5-35 所示。

图5-35　舵式导航手机界面

在 UI 设计中，不同性质的线形设计和线形组合能够丰富界面的视觉效果、平衡界面节奏。利用粗细、虚实、渐变和放射，能够产生深度空间和广度空间，并有效地划分功能区域，还可以阻挡或引导用户的视觉流程，如图 5-36 所示。

图5-36　曲线纹饰在文化主题网页中的应用

在 Web 界面中，经常会运用自由曲线的造型对框体进行装饰，设计师会借鉴传统纹饰中的曲线形式，如借鉴洛可可风格优美繁复的曲线造型进行再创作。自由曲线打破了矩形框体的刻板，界面在曲线纹饰富于细节变化的装饰下营造出时代特征和华丽感，如图 5-37 所示。

图5-37　曲线纹饰在科技主题网页中的应用

2. 摄影艺术

在摄影创作中，创作者为了表现作品的美感和主题思想，需要在一定的空间安排人物的关系、位置，将具体或局部的形象组成艺术的整体。这个过程中，对取景框中的景物、光线、影调、空间等元素的安排，需要运用平面构成的知识。

点是最简洁的形态，是造型最基本的元素，也是摄影构图的开始。摄影构图中的点，

是指画面中呈现点状的被摄体，或者那些并非真正呈现点状，但在结构画面中却把它们当作点对待的被摄体。当画面中只出现一个点时，常常容易成为吸引人们视线的视觉中心。这个点状物体，即画面中的被摄主体，常常成为构图中的一个重要组成元素。摄影作品《飞鸟》（见图5-38）将飞鸟作为被摄主体，位于画面中心，吸引观看者的注意力。在构图处理时，可以将点安排在画面的中心位置，也可以把它安排在画面的边缘，通过改变画面的静态平衡关系，造成一种视觉上的动势。在摄影创作中，我们还可以利用点的大小、多少、聚散、空间排列方式、连接或不连接等变化排列，形成有节奏、有韵律感的构成，使画面产生不同的效果。水果摄影作品（见图5-39）对水果不同大小的横切面进行空间排列，应用了点制造出趣味而富有美感的视觉艺术效果。

图5-38　摄影作品《飞鸟》

图5-39　水果摄影作品

　　线在诸多造型元素中最为突出，它变化多样、组合丰富。线作为可见的视觉要素，有一定的宽度，线条本身可以作为形状，也可以扩展为物体的外形轮廓线、物与物之间若即若离的虚幻线，如图5-40和图5-41所示。线还表示物体运动的轨迹、空气透视中物体的透视线等。因此，线在摄影的造型中十分多样，构成也最为有趣。在摄影创作中，构成性画面往往具有很强的形式感，通过具有点、线、面、体等造型物象的集合、排列，可以更好地帮助摄影者形成画面的感觉。

图5-40　欧阳世忠作品《点线之构成》

图5-41　自然摄影作品

3. 动画艺术

平面设计是创作静态的图画，而动画是为静态的画面赋予生命力，让其运动起来，更具象地表述作者的想法。构成设计如同建构舞台的工作，在动画影片中的地位也像舞台一般，提供合适且足够的空间，依照美的形式法则、构成规律等对平面图形进行组合。将诸多这样的静态图形连接在一起，就是一个动画作品的雏形。平面构成艺术元素及规律在动画中产生着重要影响，主要是因为它能适应不断发展的动画的客观需要，符合人们的心理感受和审美情趣。在构成的实例中，点的疏密、线的曲直、面的大小都能使人产生情感上的起伏和心理上的联想。

现代动画艺术已经成为时尚文化的代名词。平面设计是一种视觉语言，而动画是视听语言，两者有机结合可以扩展动画的表现空间、丰富动画语言，使动画的外形极其简洁、明快、抽象，内容幽默、风趣、时尚，题材广泛、深入。要想创造更好的动画影视作品，我们需要的是"求新"，吸取外国优秀动画之精华，掌握平面构成规律，合理地运用平面构成语言，使动画带给人们视听享受。

在动画设计的角色、场景中都可以见到点，点大小、形状的设计要在一定的环境对比下才能确定。在动画中，点是独立微小的形状，点越小，点的造型特色就越强烈。动画片《宠物小精灵》中对小精灵胖丁和行路草的造型就是点的构成体现，如同放大的圆点，在视觉上给人可爱小巧的感觉，如图5-42所示。

图5-42　动画片《宠物小精灵》胖丁与行路草造型

自然空间中的物体都有独自的空间位置和体积。动画设计中，线条是对自然的抽象提炼，有着丰富的变化，是非常敏感且多变的视觉元素。动画片《冰雪奇缘》的场景中，女主角艾莎的魔法以曲线形状流动，她居住的宫殿围栏是以直线形成的网状造型，将线的造型与具体的场景、情节相融合，形成了生动多元的动态造型，如图5-43所示。

在动画中，面是运动的画面，随着时间的推移，在视觉中面的形态产生连续运动感，能积极地调动观众的情绪，达到一种互动的效果。在视觉享受的同时，还能使人产生激情与审美灵感，唤起人内心对生活的新感悟。在我国早期动画《葫芦娃》与《大闹天宫》中，画面场景运用面激发了观众立体的视觉感受，面与面的结合形成新的整体，在我国传统绘画中挖掘出新的视觉表现力，独具民族特色，如图5-44所示。

图5-43　动画片《冰雪奇缘》场景造型

图5-44　《葫芦娃》与《大闹天宫》场景造型

5.2　构成形式在设计中的应用

5.2.1　平面构成形式

　　平面构成的各种形式来自于基本形或骨格不同程度或方式的变化设计。在造型领域中，平面构成被视为最基本的造型活动，广泛应用于设计领域。通过使用抽象的描述方法，从抽象形态展开设计活动，从而拓宽设计思维和创造观念。平面构成的基本形式主要包括重复、近似、特异、渐变、发射、肌理、空间等。

　　重复构成是指完全相同的形态在画面中反复出现的构成方式。重复构成的重复最能表现出秩序美和整齐美，给人以井然有序的深刻印象。重复在生活中较为常见，楼梯台阶、室内的墙纸、地面瓷砖、纺织布料的纹样、团队体操等都是以重复形式展现的，因此被广泛应用于室内设计、建筑设计、环境设计、展示设计、广告设计、服装设计、包装设计等众多领域中。重复构成作品如图 5-45 ～图 5-48 所示。

图5-45 创意书架

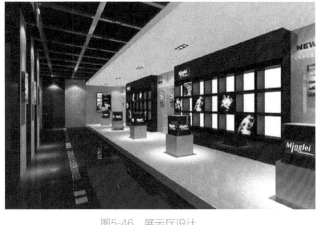

图5-46 展示厅设计

图5-47 格子衬衫

图5-48 奥利奥饼干广告

近似构成是将形状、大小、色彩、肌理等方面有共同特征的基本形，排列在一定的骨格框架中，形成大同小异的变化。近似具有重复的统一感又具有局部变化，具有协调而灵活的视觉效果，如系列包装、系列广告，通过重复的视觉形象加深了消费者的印象，如图5-49所示。

渐变是建立在重复或近似基础上的一种有规律的变化，可用于空间感、韵律感、节奏感视觉效果的营造。渐变在平面设计、产品设计、服饰设计、多媒体设计及景观设计中广泛应用，表现速度、节奏、动态等美感，如图5-50所示。

特异是在一些有规律排列的整体形态中，进行局部形态上的突破性的构成。特

图5-49 系列包装

异能改变重复构成的单调感，形成画面的视觉焦点，营造一种惊喜或刺激。特异可表现为大小特异、位置特异、色彩特异、形状特异等，一般用于广告设计、海报设计、建筑设计等领域，如图 5-51 所示。

发射是基本形或骨格单位环绕一个或多个中心向外散开或向内集中，发射一般用于室内设计、服饰设计、产品设计、绘画艺术等，具有很强的空间速度感、辐射感和方向感。如图 5-52 所示。

肌理是物体表面的纹理，被广泛应用在服装设计、工业产品设计、视觉传达设计、家居纺织品设计、园林设计、汽车设计等领域。服装肌理设计作品如图 5-53 所示。

空间可理解为实际的立体形象。空间可以突破画面二维空间的限制，利用三维立体表现的厚重感，增加作品的张力和视觉冲击力，被应用于标志设计、广告设计、建筑设计、雕塑设计等方面。空间构成的海滩雕塑作品如图 5-54 所示。

图5-50　渐变女装

图5-51　海报设计

图5-52　中国传统纹样

图5-53　服装肌理设计

图5-54　海滩雕塑

5.2.2　色彩构成形式

　　色彩构成的形式法则主要包括色彩的均衡、色彩的节奏、色彩的主次、色彩的层次，色彩设计在工业、展示、建筑、平面、服装等领域均有应用。色彩往往给人留下第一印象，设计师采用色彩来吸引观众，色彩的搭配和选取都可传达设计师的构思和作品的信息。

　　以包装设计为例，包装设计满足人们的精神需求，包装材料中渗透了设计者、使用者的美学思想，这种思想通过商品传递给了消费者和观赏者，引导着消费者和观赏者的审美理想、审美趣味、审美品位。人们不仅要求包装有最基本的功能，例如防止碰撞、便于运输、防止潮湿等，还要求包装的美观性、实用性、合理性等符合人的各种心理特性。因此，设计师在设计物品的包装时也要根据构成法则进行合理的设计以符合消费者的需求。

　　运用不同色彩的联想，诱发各种情感，能够使消费者的购买心理发生变化，促进消费。在包装设计中，色彩无疑是最有力的表现手段，用色彩激发人们的购买欲望要遵循一定的色彩联想的规律。研究发现，在包装中，暖色运用较多，冷色运用较少，与审美的基本规律相对应，即人对暖色有亲近感，对冷色有距离感。以食品包装为例，橙色和黄色联想到酸酸甜甜的味觉、喜悦的情感、温暖的感觉，运用得较多；蓝色和紫色联想到冷漠、孤独，因此在食品包装上运用得较少。

　　色彩联想引导消费品的不同领域，暖色在食品包装中应用较多，冷色在清洁用品的包装上应用较多，这些都取决于人们的色彩联想习惯。色彩联想也成为区分不同消费群的主

要依据。儿童用品的包装大多选用颜色纯度和明度比较高的颜色，如大红、黄色、橙色，能吸引儿童的注意力，增强儿童的色彩记忆，符合儿童的视觉心理特点，如零食品牌不二家的棒棒糖包装，如图 5-55 所示，使用橙色、红色，以高纯度的色彩吸引儿童来购买。女士用品一般选用粉色、白色的包装用色，如日本化妆品牌 freeplus 的包装，如图 5-56 所示，使用白色，高明度、低纯度的颜色比较柔美、洁净，能引起消费者购买时的好感。

图5-55　不二家食品包装

图5-56　日本化妆品freeplus产品包装

5.2.3　立体构成形式

立体构成的形式要素主要包括重复构成、多样统一、节奏与韵律、对比与调和、对称与均衡、联想与意境。立体构成作为一种三维的变化，能为设计提供广泛的发展基础，在

服饰设计、舞台美术设计、人物形象设计、导视设计、动画设计、雕塑设计等领域中都有立体构成形式的设计应用。立体构成的构思不是完全依赖于设计师的灵感，而是把灵感和严密的逻辑思维结合起来，通过逻辑推理的方法，结合美学、工艺、材料等因素，确定最终方案。

立体构成在建筑设计中的运用最为直接，任何建筑实际上就是一个放大的立体构成作品。建筑的结构形式和立体构成中的形体组合构成相同，因此立体构成中的组合原理和方法都可以运用在建筑设计中。

环境艺术设计是用物质技术手段，对建筑内外环境进行再创造的一种环境的空间设计。立体构成中的形态要素，是环境中各种形状、轮廓的特征，将环境设计与立体构成相融合，就能够创造出多样而独特的景观造型。法国巴黎的埃菲尔铁塔和我国北京的"水立方"国家游泳中心都是优秀的环境艺术设计作品，如图5-57和图5-58所示。

图5-57 埃菲尔铁塔

图5-58 北京国家游泳中心"水立方"

工业产品设计是围绕工业制造的产品和产品系统进行预想开发和创造的设计活动，设计师的任务不仅仅是美化产品，还要考虑产品设计中人、技术、市场、材料、创新等要素。由此可见，产品造型必须以立体构成为基础，运用立体构成的思维方法，在产品的形态中感受、分析、推敲形体。在产品设计中常采用立体构成的手段，将单纯立体形态上的节奏、曲直、刚柔、质感等合理地体现在产品造型上。

在包装设计中，丰富多样的包装造型同样是由点、线、面、体和材质等要素组成的，可以视为运用立体构成中的造型要素进行综合构成的视觉表现。在包装立体造型时，线材起到贯穿空间的作用；面材起到分割空间的作用；不同材质具有不同的肌理、色彩和质地，表现出不同的视觉效果和心理感觉。由于包装的使用周期较短，包装材料的选用不仅要能体现商品的属性和特征，满足商品包装的特定功能，还应强调适度包装，提倡应用天然和可回收利用的环保材料。

在包装容器的设计中，常常采用几何形的切割、拼接或融合来作为容器设计的方法，或采用在几何形的表面做肌理和装饰，使包装容器具有很强的动感和层次感，如图 5-59 所示。尤其是一些香水瓶的容器设计，具有节奏感和优美的韵律感。有的瓶形设计采用仿生形态，给人以亲切、自然典雅之感，让人爱不释手，如图 5-60 所示。

图5-59　叶子陶瓷果盘

图5-60　安娜苏波西米亚香水瓶包装

5.3　构成视点在设计中的应用

　　视点一词是从自然的或意识的一个特殊的视角或者角度来观察事物的新特性，并进行各项设计活动。视点设计作为现实成熟的设计，其原创性、创新性越来越受到人们的重视，将是设计领域品牌形象创造性思维的新象征，其意义已经得到平面设计、网站设计、景观设计、项目设计、文化设计、艺术设计甚至人文设计等各领域认可。

　　以园艺设计为例，插花盆景作为园艺设计标志性造型艺术品，在立体空间中以实体形式展示园艺技术，追求美的极致表达，具有较高的观赏价值和生活美感。

　　盆景创作和插花艺术中，要营造空间、视觉上的美感，不仅要努力创造具有最佳视点的实体形态，还要兼顾不同视点、视距的视觉体验，因此造型对象中视点的捕捉和设计也成为插花盆景设计师的关注中心。

　　在插花艺术中，自由式插花也被称为现代插花，形式灵活、丰富多样。自由式插花的轮廓以及整体形状主要由东方式线条构成，整体骨架需要以三枝花材作为视点中心，基本方法为：三枝花材位于不同的平面，高低错落，顶点能够形成不等边的三角形，再以其他花材作为衬托，选取独特色调以便完成设计（见图 5-61 和图 5-62）。通过对花枝的构成视

点进行有机的构思设置，使花朵枝叶相互呼应、错落有致，不失均衡感又凸显主题，使自然美感、艺术美感与生活情趣有机融合，如图 5-63 所示。

图5-61　日本插花大师雨宫由佳插花作品（一）

图5-62　日本插花大师雨宫由佳插花作品（二）

图 5-64 选自日本插花大师雨宫由佳的插花作品集《日日有好花》，该作品多运用自由式插花手法，通过将三朵粉色雏菊以不同高度摆放，对视点进行灵活设计，在象牙白色瓷瓶中，粉色雏菊错落开放，将清雅的意趣与花朵清丽的姿态相糅合、别有意蕴，如图 5-64 所示。

图5-63　日本插花大师雨宫由佳插花作品（三）

图5-64　日本插花大师雨宫由佳插花作品（四）

　　盆景艺术与插花艺术一样，被称为"立体的画"。盆景艺术追求视觉及意境的表达，通过长度、宽度、高度以及深度，多层面进行三维空间艺术造型设计。对盆景艺术创作而言，仅仅围绕三维空间进行造型存在着限制，在盆景器皿中，植物、山石等造型材料都能作为三维空间之中的景象，例如微型的山水盆景或者古桩盆景等主要运用了固定的视点、

固定的时间（即静观形式的焦点透视方法）进行景观塑造，因此观赏和创作的视点也是固定不变的。盆景艺术发展至今，在表现大型、中型山水盆景时，设计者开始运用动态化散点透视的手法，创造出具有我国绘画特色的横幅、手卷甚至宽银幕电影等立体视觉效果强烈的动态盆景景观，如图5-65所示。

通过加入动态的流水、动态的烟雾等效果，静态的盆景转变成为动态的立体景观，具有"一卷如涵万壑、寻尺势若干里"的立体观感，更促使观赏的角度、观看的视点在时间上得以延续的同时，时间的位移也在新维度空间上产生，时间与空间的融合形成了"四维空间"，即盆景在创作中具有了四维空间的复杂性。通过对动态的构图视点进行分析和运用，设计者将动态景观与静态素材相融合，在盆景设计中灵活运用构成视点，如图5-66所示。

图5-65 山水盆景作品（一）

图5-66 山水盆景作品（二）

［1］李铁，张海力，韩明勇．平面构成［M］.北京：人民邮电出版社，2015.

［2］汪芳．平面构成教程［M］.杭州：浙江人民美术出版社，2004.

［3］孙磊．视知觉训练［M］.重庆：重庆大学出版社，2013.

［4］顾大庆．设计与视知觉［M］.北京：中国建筑工业出版社，2002.

［5］尹定邦．图形与意义［M］.长沙：湖南科学技术出版社，2001.

［6］王令中．视觉艺术心理：美术形式的视觉效应与心理分析［M］.北京：人民美术出版社，2006.

［7］吴翔．设计形态学［M］.重庆：重庆大学出版社，2008.

［8］杜士英．视觉传达设计原理：升级版［M］.上海：上海人民美术出版社，2018.

［9］王默根，王建斌．视觉形态设计思维与创造［M］.北京：机械工业出版社，2011.

［10］冯峰，杨帆．观察记录与思维表达［M］.杭州：中国美术学院出版社，2012.

［11］陈惟，游雪敏．唤醒你沉睡的创造力［M］.北京：电子工业出版社，2016.

［12］曹晖．视觉形式的美学研究：基于西方规觉艺术的视觉形式考察［M］.北京：人民出版社，2009.

［13］陈立勋，王萍．设计的智慧：艺术设计思维与方法［M］.北京：北京大学出版社，2017.

［14］赵国志．色彩构成［M］.沈阳：辽宁美术出版社，1989.

［15］色彩学编写组．色彩学［M］.北京：科学出版社，2001.

［16］陈嘉全．艺术设计中的形与色［M］.北京：中国纺织出版社，2009.

［17］王朝刚．抽象艺术语言［M］.重庆：西南师范大学出版社，2012.

［18］梅尔．玩转色彩：50个探索色彩原理的平面实验［M］.金界国，译．上海：上海人民美术出版社，2014.

［19］刘明来．立体构成［M］.合肥：安徽美术出版社，2008.

［20］陈琳琳，邬烈炎．现代纸艺［M］.南京：江苏美术出版社，2001.

［21］孙晶，邬烈炎．现代陶艺［M］.南京：江苏关术出版社，2001.